U0146214

传世碑帖高清原色放大对照本　华夏万卷 编

颜真卿颜勤礼碑

湖南美术出版社

全国百佳图书出版单位

·长沙·

图书在版编目（CIP）数据

颜真卿颜勤礼碑 / 华夏万卷编 . — 长沙：湖南美术出版社，2022.10
（传世碑帖高清原色放大对照本）
ISBN 978-7-5356-9850-6

Ⅰ . ①颜… Ⅱ . ①华… Ⅲ . ①楷书-碑帖-中国-唐代 Ⅳ . ①J292.24

中国版本图书馆 CIP 数据核字(2022)第 137763 号

YAN ZHENQING YAN QINLI BEI

颜 真 卿 颜 勤 礼 碑
（传世碑帖高清原色放大对照本）

出 版 人：黄　啸
编　　者：华夏万卷
责任编辑：邹方斌　彭　英
责任校对：谭　卉
装帧设计：华夏万卷
出版发行：湖南美术出版社
　　　　　（长沙市东二环一段 622 号）
经　　销：全国新华书店
印　　刷：成都兴怡包装装潢有限公司
开　　本：880×1230　　1/16
印　　张：9.25
版　　次：2022 年 10 月第 1 版
印　　次：2022 年 10 月第 1 次印刷
书　　号：ISBN 978-7-5356-9850-6
定　　价：40.00 元

邮购联系：028-85973057　　邮编：610000
网　　址：http://www.scwj.net
电子邮箱：contact@scwj.net
如有倒装、破损、少页等印装质量问题，请与印刷厂联系斟换。
联系电话：028-85939803

《颜勤礼碑》原碑及范字详解

颜真卿(708—784),字清臣,京兆万年(今陕西西安)人,唐代著名的书法家。进士出身,曾任殿中侍御史、平原(今山东陵县)太守、吏部尚书、太子太师等职,封鲁郡开国公,故又有"颜平原""颜鲁公"之称。唐建中四年(783),遭奸相陷害,被派往叛将李希烈部劝谕,未果,遭李缢杀。颜真卿一生秉性正直,以忠贞刚烈名垂青史。他的书法字如其人,刚正不阿,用笔稳健、点画丰腴、结体宽博、字形外拓,改变了初唐以来的"瘦硬"之风,开创了饱满充盈、恢宏雄壮的新风尚,成为后世书法取法的楷模,谓之"颜体"。颜体书法颇具盛唐气象,北宋的苏轼曾评赞道:"诗至于杜子美,文至于韩退之,画至于吴道子,书至于颜鲁公,而古今之变,天下之能事尽矣。"

《颜勤礼碑》全称《唐故秘书省著作郎夔州都督府长史上护军颜君神道碑》。颜勤礼,颜真卿的曾祖父,北齐颜之推之孙,他"工于篆籀,尤精诂训",官至秘书省著作郎,崇贤、弘文馆学士。

此碑乃颜真卿71岁时所书,堪称其楷书成熟时期之佳作。其书用笔圆熟,横细竖粗、刚柔并济,藏头护尾、筋骨内含,结字端庄、字势外拓,中宫开阔、内含空灵,体态丰腴、气象雍容。原碑镌立于唐大历十四年(779),碑石四面环刻,遗憾的是后来左侧铭文被磨去,现存铭文只有两面及一侧。碑阳19行,碑阴20行,每行38字;碑侧5行,每行37字。此碑在北宋尚为人知,欧阳修《集古录》对此碑乃有记载,后来便不知去向,直至1922年出土才得以重见于世,现存西安碑林博物馆。

本书采用碑帖与范字跨页对照的形式,左页展示《颜勤礼碑》原碑,右页精选其中范字进行放大精讲。在放大单字的过程中尽量保持字迹原貌,不损失局部尤其是笔画精细之处的用笔信息。技法讲解全面细致、通俗易懂,便于读者临习碑帖,掌握书写基本功。

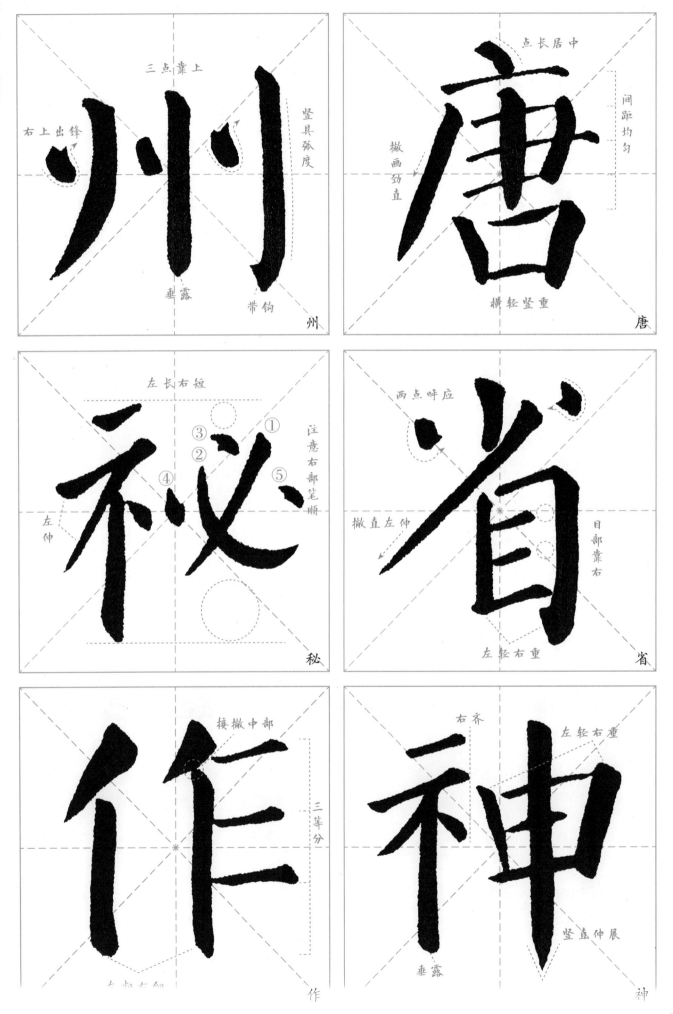

州

三点靠上
右上出锋
竖具弧度
垂露
带钩

唐

点长居中
间距均匀
撇画劲直
横轻竖重

秘

左长右短
③
②
④
①
⑤
注意右部笔顺
左伸

省

两点呼应
撇直左伸
目部靠右
左轻右重

作

接撇中部
三等分

神

右齐
左轻右重
垂露
竖直伸展

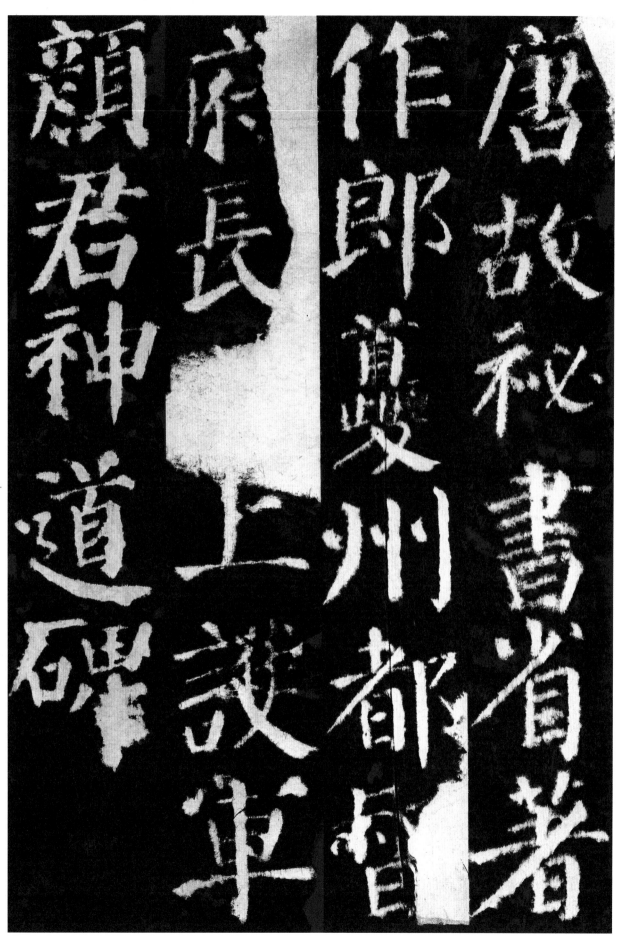

唐故秘书省著作郎、夔州都督府长史、上护军颜君神道碑。

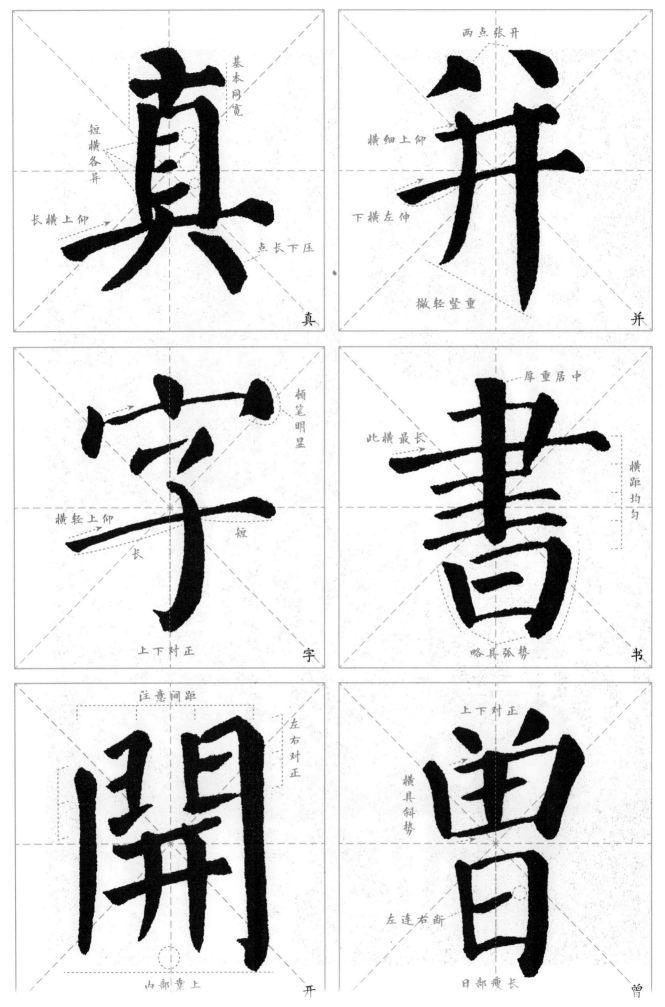

真

基本同宽
短横各异
长横上仰
点长下压

并

两点张开
横细上仰
下横左伸
撇轻竖重

字

顿笔明显
横轻上仰
长　短
上下对正

书

厚重居中
此横最长
横距均匀
略具弧势

开

注意间距
左右对正
内部靠上

曾

上下对正
横具斜势
左连右断
日部瘦长

4

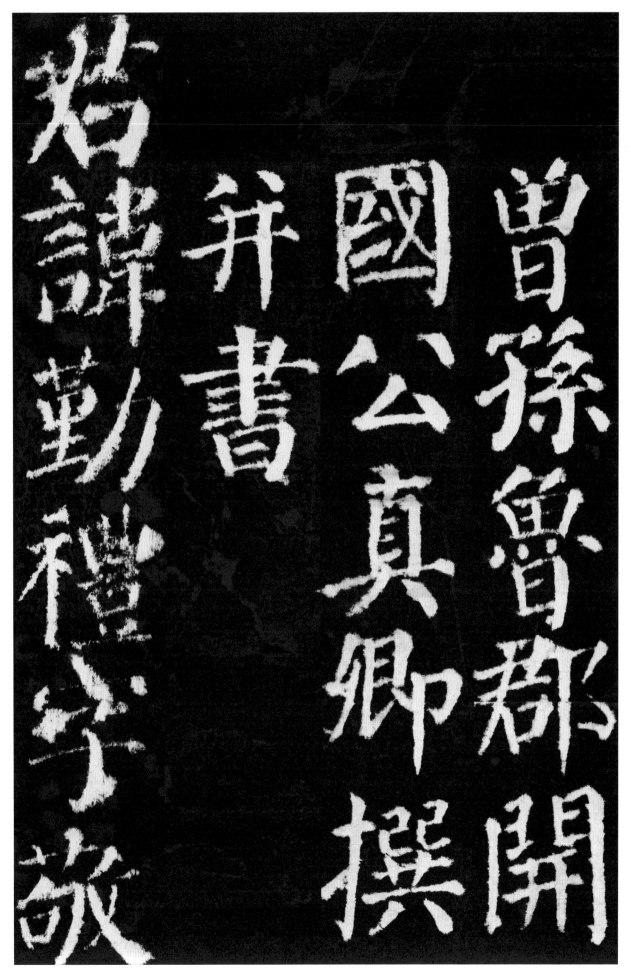

曾孙鲁郡开国公真卿撰并书。君讳勤礼，字敬，

曾孫魯郡開國公真卿撰并書

君諱勤禮字敬故

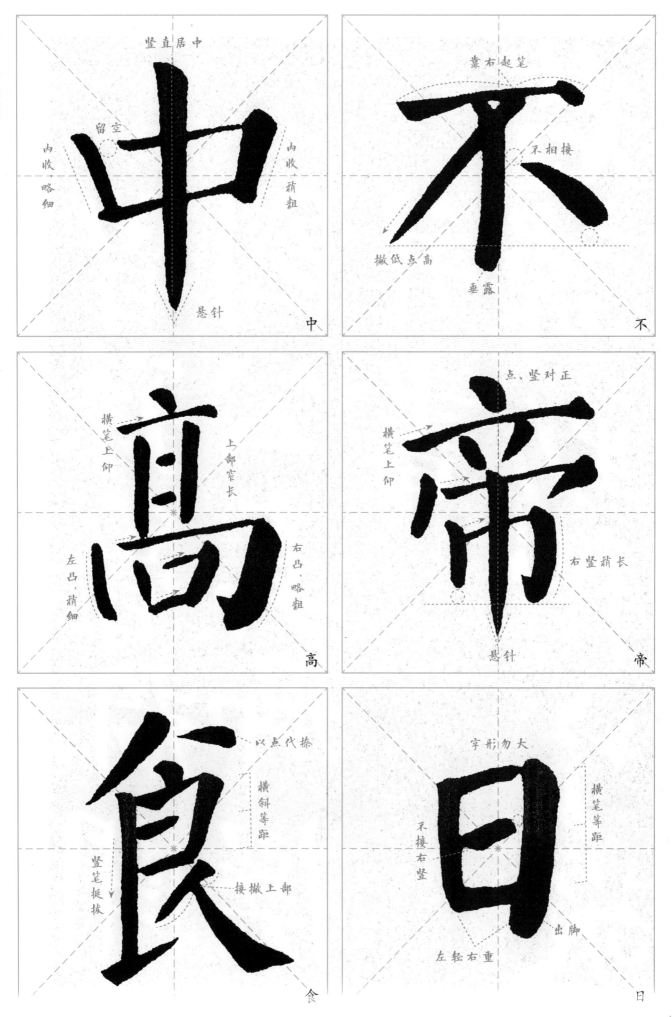

中

不

高

帝

食

日

6

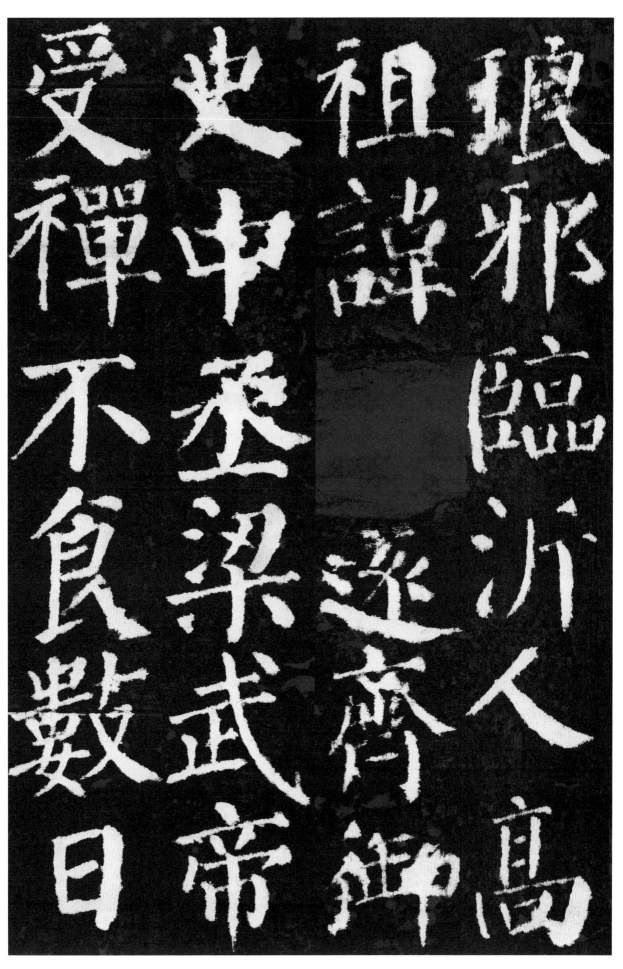

琅邪临沂人。高祖讳见远，齐御史中丞，梁武帝受禅，不食数日，

琅邪临沂人

祖讳

逐齐御

高

史中丞梁武帝

受禅不食数日

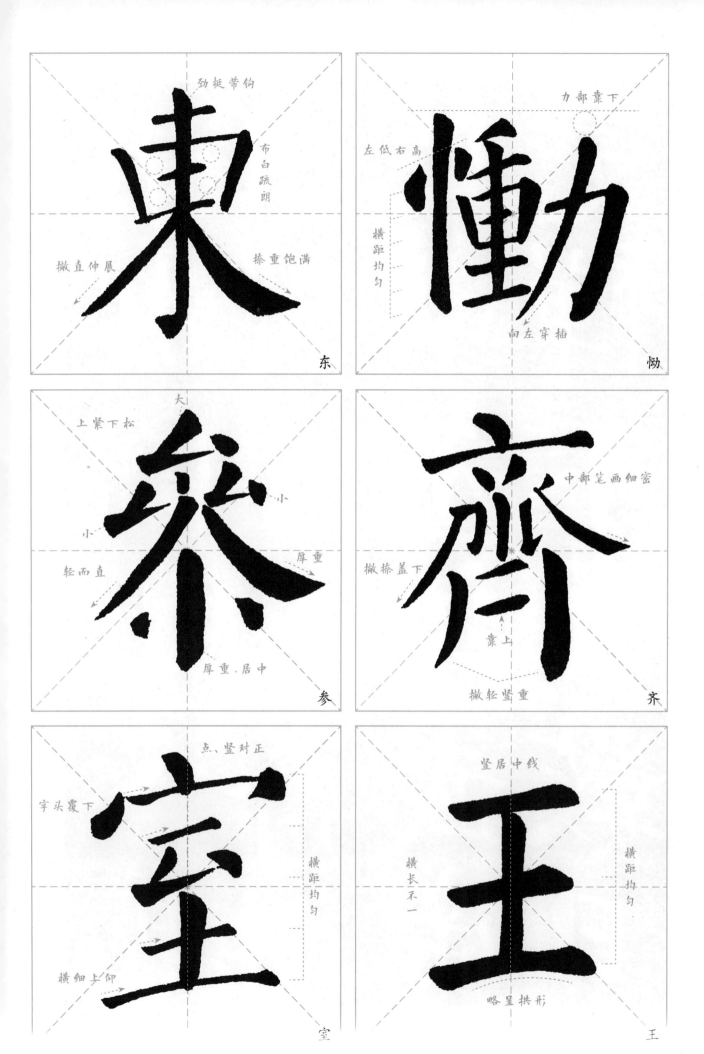

劲挺带钩

布白疏朗

撇直伸展

捺重饱满

东

力部靠下

左低右高

横距均匀

向左穿插

勋

大

上紧下松

小

小

轻而直

厚重

厚重,居中

参

中部笔画细密

撇捺盖下

靠上

撇轻竖重

齐

点、竖对正

字头覆下

横距均匀

横细上仰

室

竖居中线

横长不一

横距均匀

略呈拱形

王

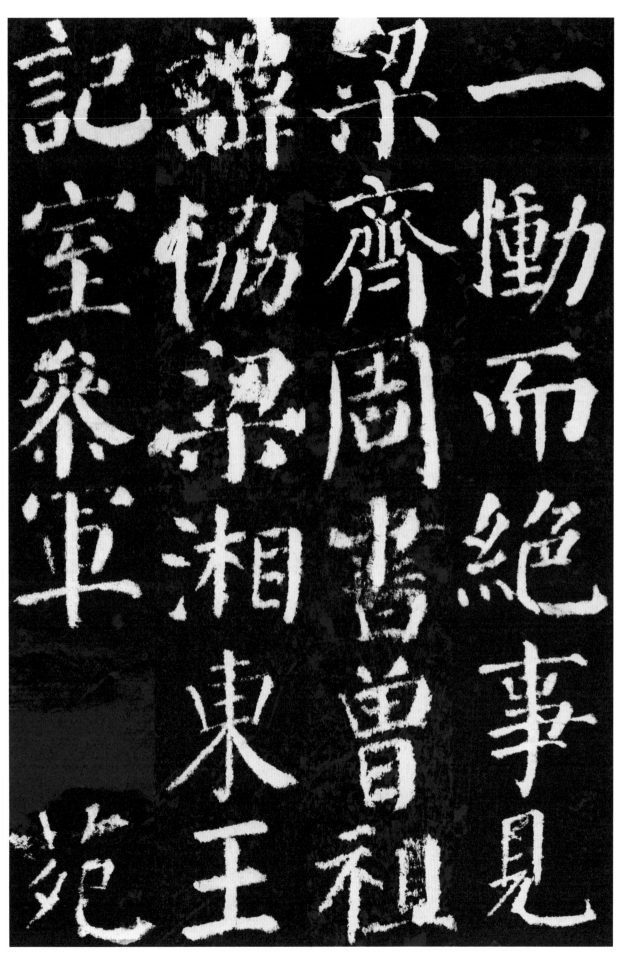

一恸而绝。事见《梁》《齐》《周书》。曾祖讳协，梁湘东王记室参军，《文苑》

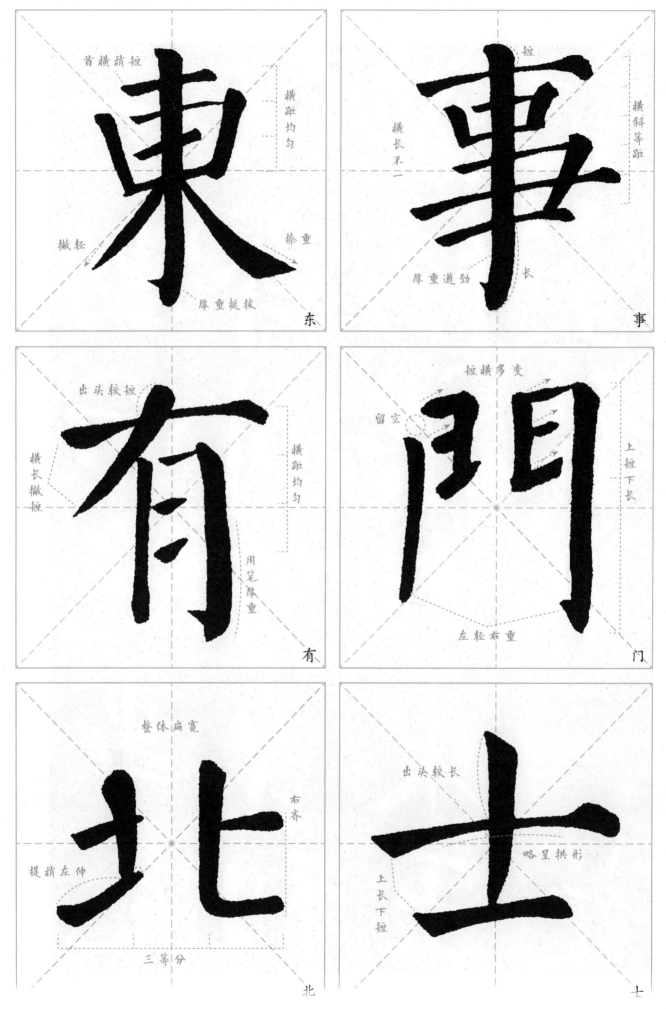

首横稍短　横距均匀

撇轻　捺重

厚重挺拔　东

短　横斜等距

横长不一　长

厚重遒劲　事

出头较短　横距均匀

横长撇短　用笔厚重　有

短横多变　上短下长

留空　左轻右重　门

整体扁宽　右齐

提稍左伸　三等分　北

出头较长　略呈拱形

上长下短　士

雀傅祖諱之推

北齊給事黃門

侍郎隋東宮學

古齊書有傳始

有传。[祖讳之推]，北齐给事黄门侍郎，隋东宫学士，《齐书》有传。始

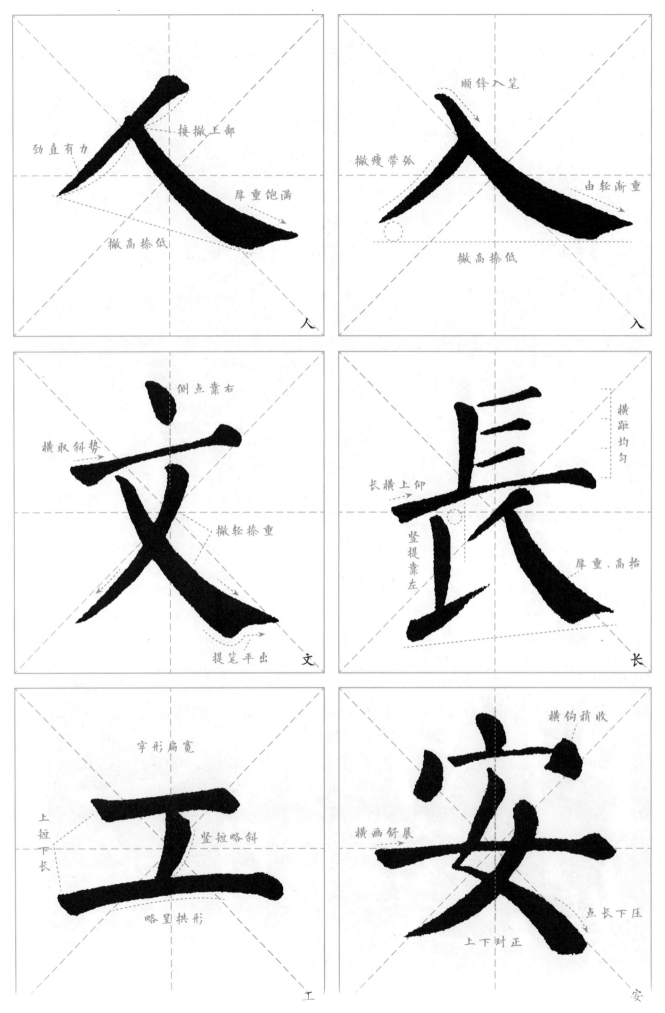

人　　　　入
文　　　　長
工　　　　安

劲直有力　接撇上部
厚重饱满
撇高捺低

顺锋入笔
撇瘦带弧　由轻渐重
撇高捺低

侧点靠右
横取斜势
撇轻捺重
提笔平出

横距均匀
长横上仰
竖提靠左　厚重,高抬

字形扁宽
上短下长　竖短略斜
略呈拱形

横钩稍收
横画舒展
点长下压
上下对正

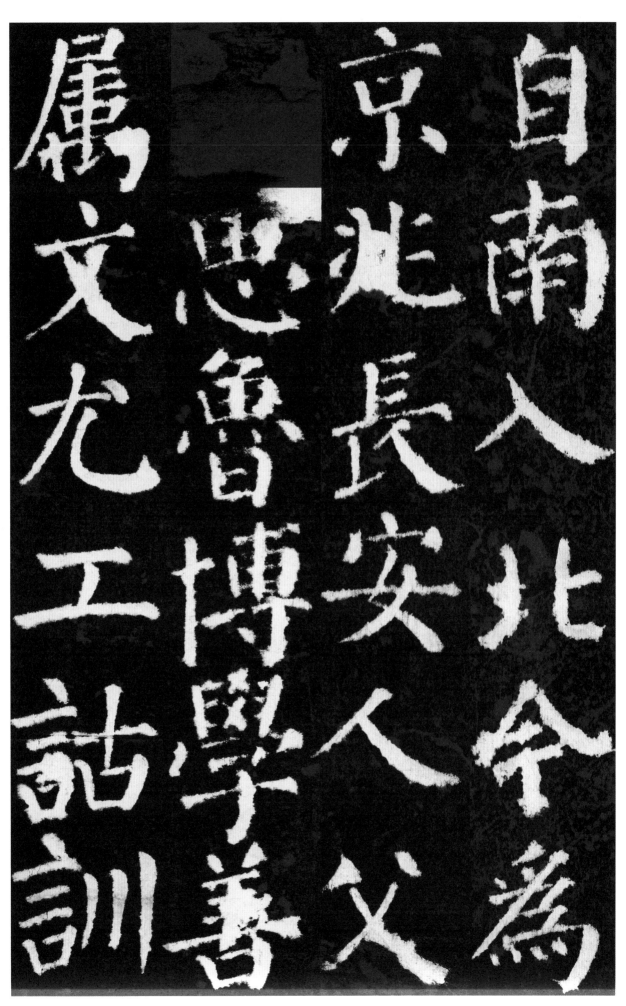

自南入北，今为京兆长安人。父讳思鲁，博学善属文，尤工诂训。

属文尤工诂训

京兆思鲁博学善

自南入北今为父

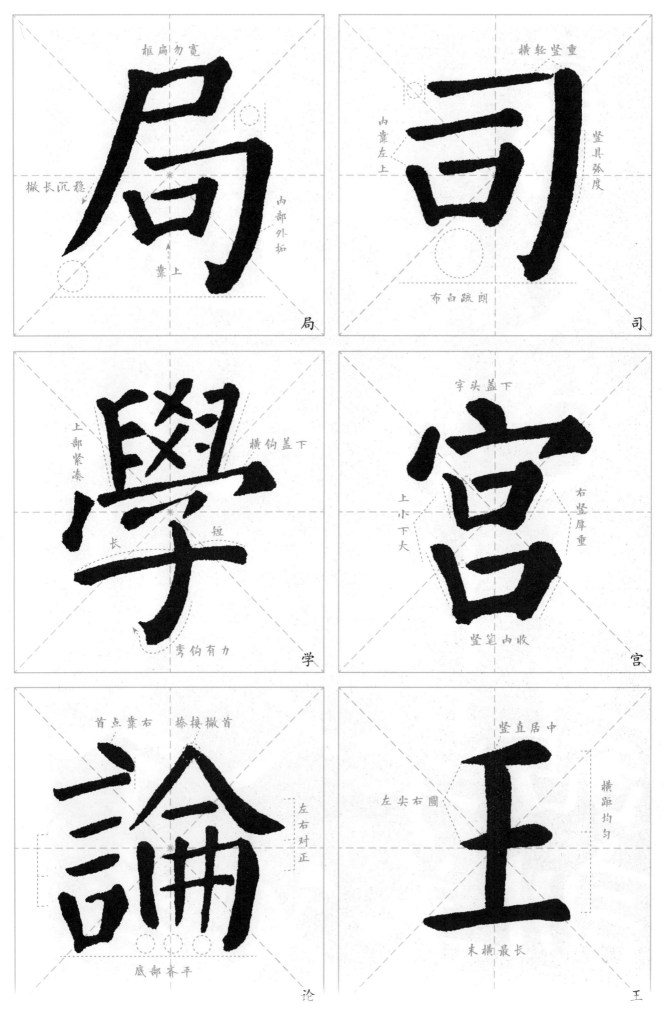

框扁勿宽　　　　局　　　　横轻竖重　　　　司

撇长沉稳

内部外拓

靠上

内靠左上

竖具弧度

布白疏朗

上部紧凑　　　　学　　　　字头盖下　　　　宫

横钩盖下

长　　短

弯钩有力

上小下大

右竖厚重

竖笔内收

首点靠右　　論接撇首　　　论　　　　竖直居中　　　　王

左右对正

左尖右圆

横距均匀

底部齐平

末横最长

14

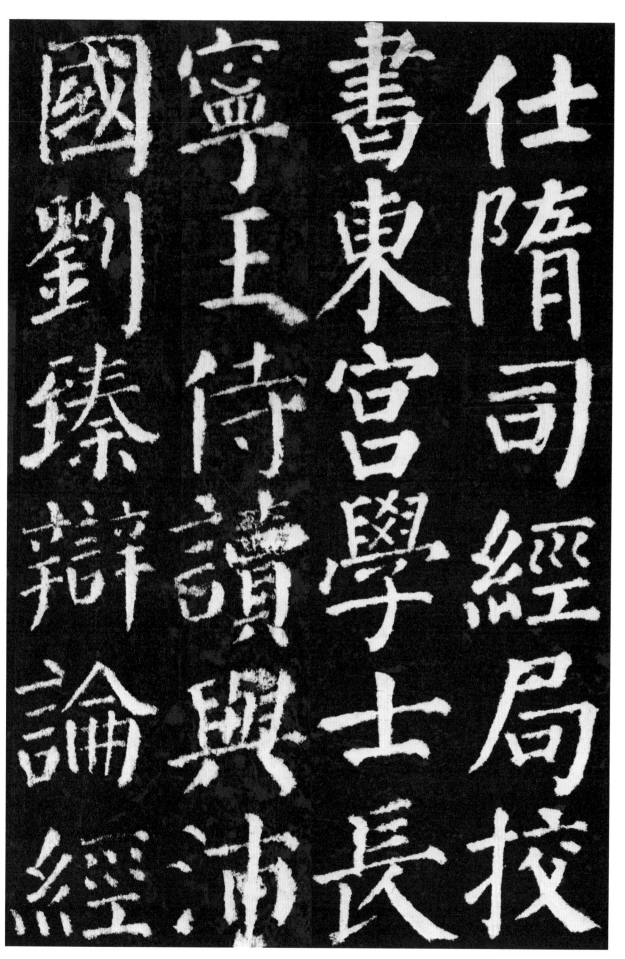

仕隋司經局校
書東宮學士長
寧王侍讀與沛
國劉臻辯論經

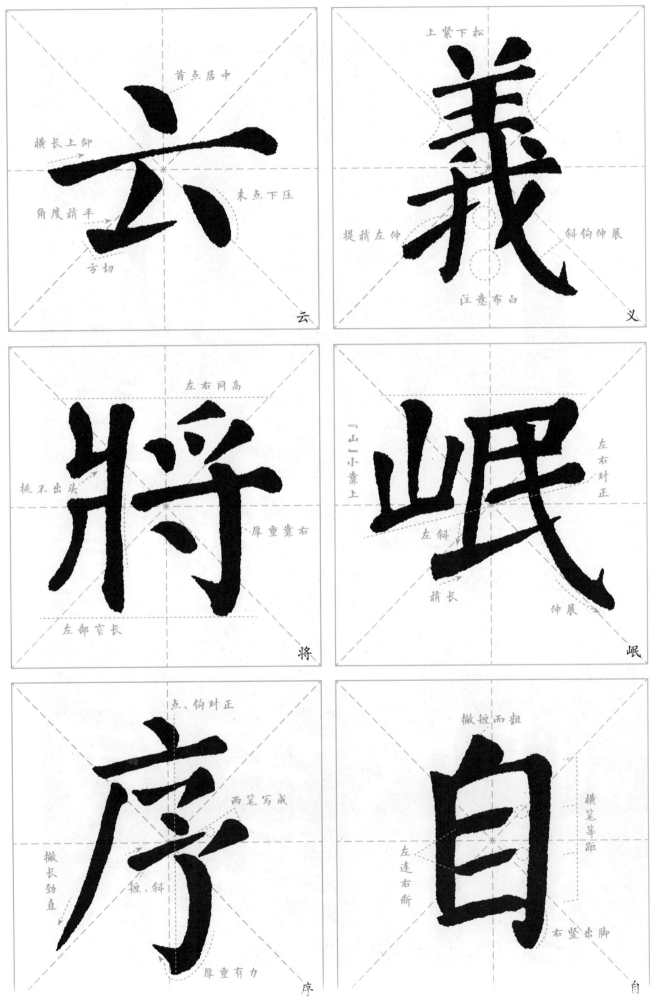

云

首点居中
横长上仰
角度稍平
方切
末点下压

义

上紧下松
提稍左伸
斜钩伸展
注意布白

将

左右同高
挑不出头
厚重靠右
左部窄长

岷

「山」小靠上
左右对正
左斜
稍长
伸展

序

点、钩对正
两笔写成
撇长劲直
短、斜
厚重有力

自

撇短而粗
横笔等距
左连右断
右竖出脚

16

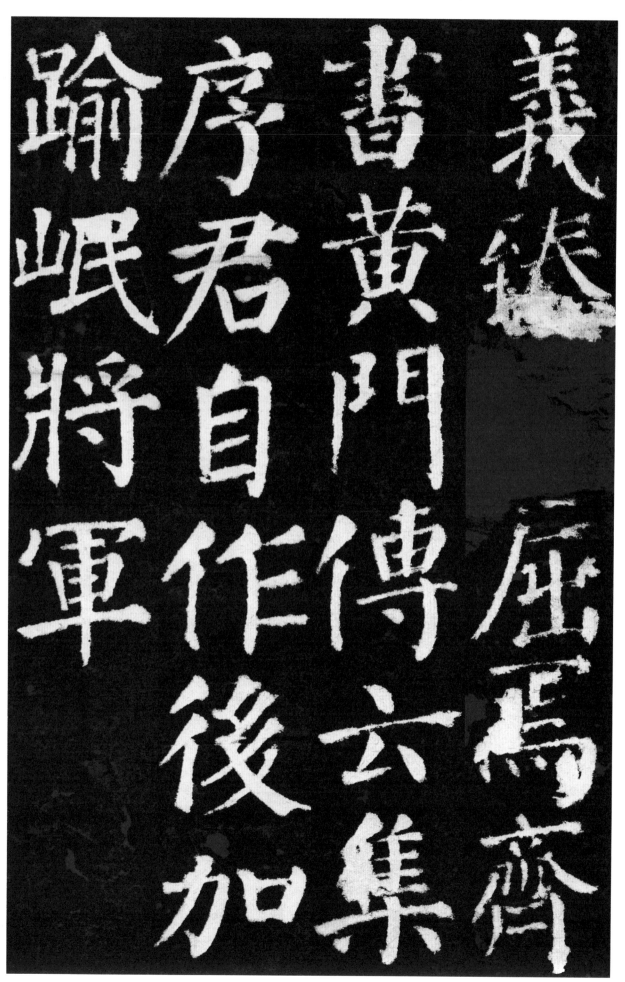

义，臻屡屈焉。《齐书·黄门传》云，集序君自作，后加逾岷将军。

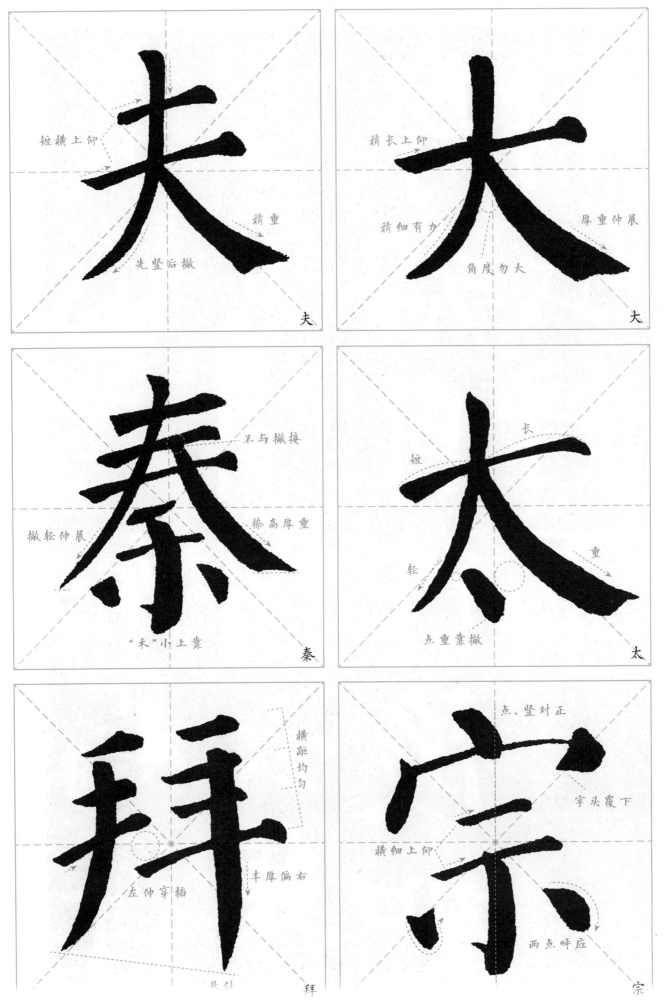

夫　短横上仰　稍重　先竖后撇

大　稍长上仰　稍细有力　角度勿大　厚重伸展

秦　不与撇接　撇轻伸展　捺高厚重　"禾"小上靠

太　长　短　轻　重　点重靠撇

拜　横距均匀　丰厚偏右　左伸穿插

宗　点、竖对正　字头罩下　横细上仰　两点呼应

18

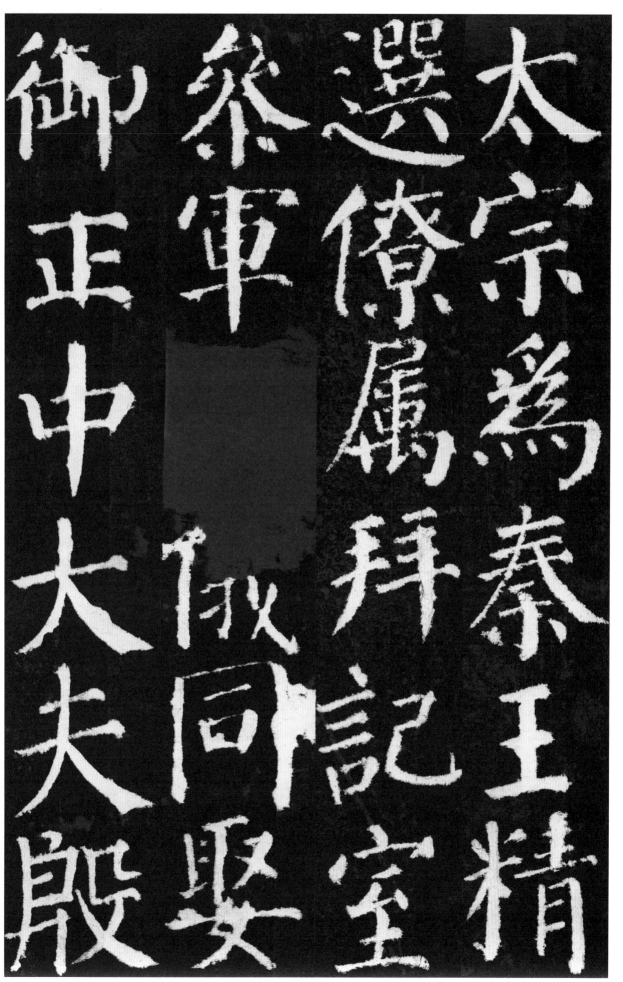

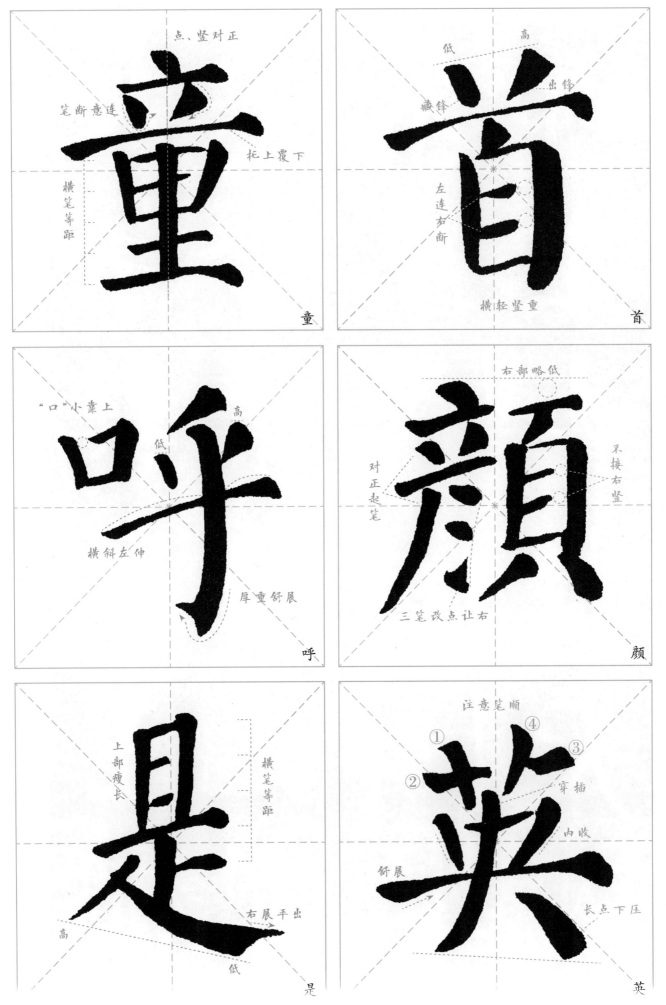

点、竖对正

笔断意连

托上覆下

横笔等距

童

低 高

藏锋 出锋

左连右断

横轻竖重

首

"口"小靠上

低 高

横斜左伸

厚重舒展

呼

右部略低

不接右竖

对正起笔

三笔改点让右

颜

上部瘦长

横笔等距

高 低

右展平出

是

注意笔顺

① ④

② ③

穿插

内收

舒展

长点下压

英

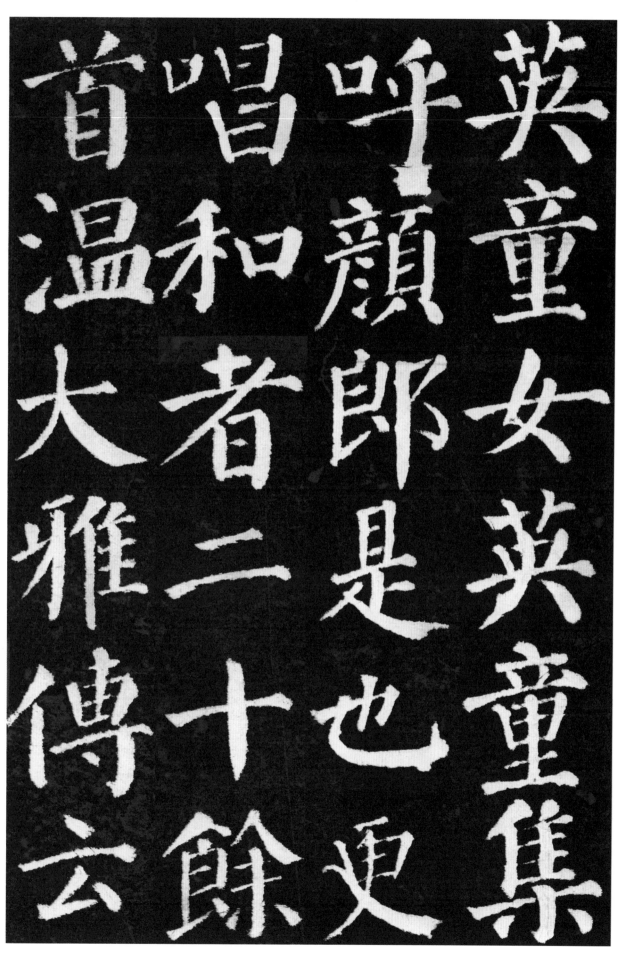

英童女，《英童集》呼『颜郎』是也，更唱和者二十余首。《温大雅传》云：

首温大雅傳云

唱和者二十餘

呼顏郎是也更

英童女英童集

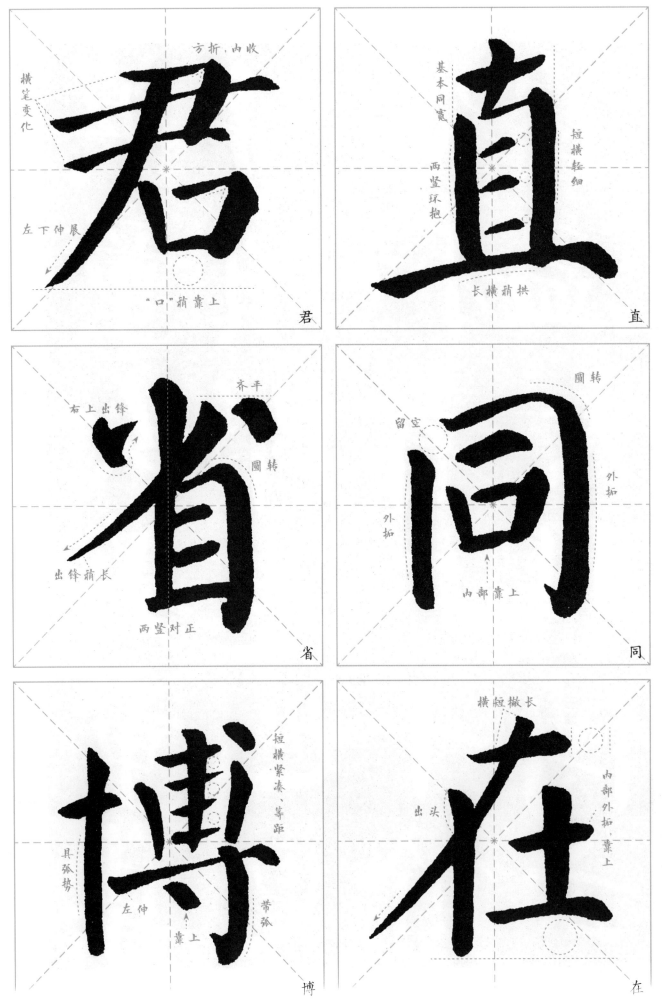

君

方折、内收
横笔变化
左下伸展
"口"稍靠上

直

基本同宽
短横轻细
两竖环抱
长横稍拱

省

齐平
右上出锋
圆转
出锋稍长
两竖对正

同

圆转
留空
外拓
外拓
内部靠上

博

短横紧凑、等距
具弧势
左伸
带弧
靠上

在

横短撇长
出头
内部外拓、靠上

22

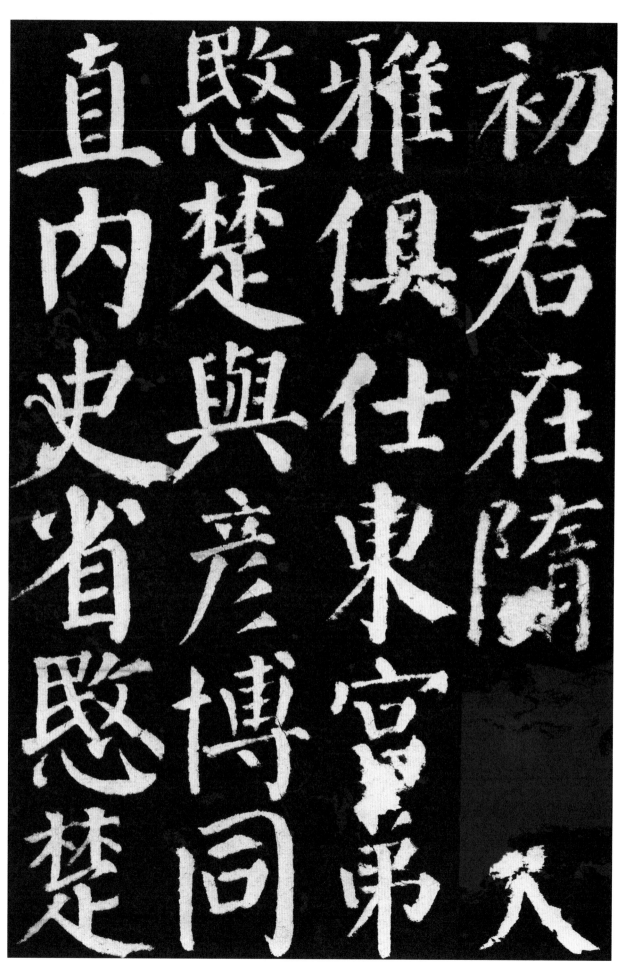

初君在隋在隋弟雅俱仕東宮弟愍楚與彥博同直內史省愍楚

『初，君在隋，与大雅俱仕东宫；弟愍楚，与彦博同直内史省；愍楚

23

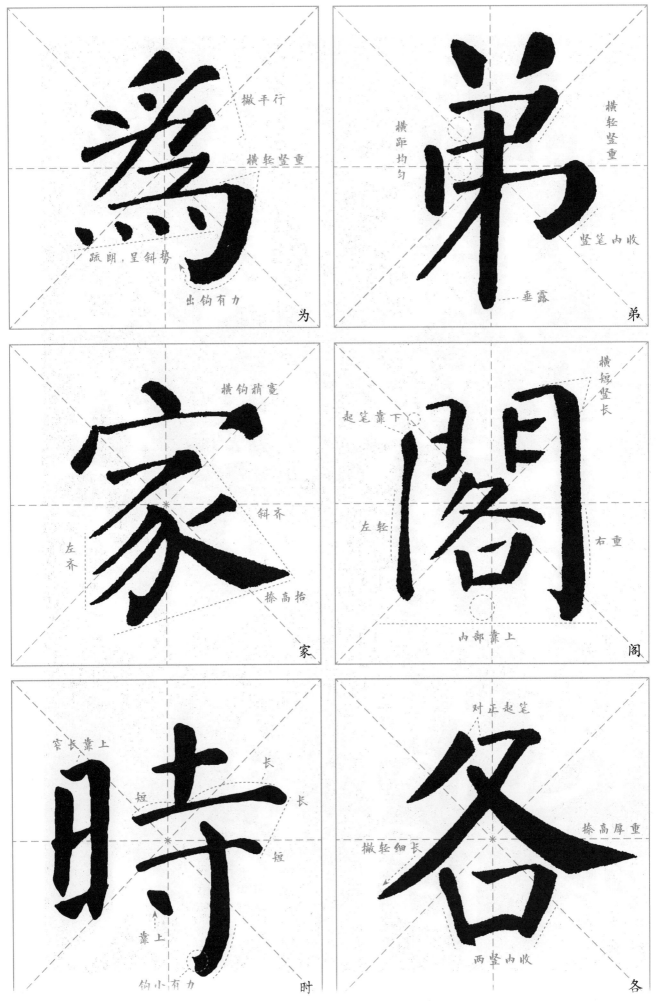

為

撇平行
横轻竖重
疏朗，呈斜势
出钩有力
为

弟

横轻竖重
横距均匀
竖笔内收
垂露
弟

家

横钩稍宽
斜齐
左齐
捺高抬
家

閣

横短竖长
起笔靠下
左轻
右重
内部靠上
阁

時

窄长靠上
长
短
长
短
靠上
钩小有力
时

各

对正起笔
捺高厚重
撇轻细长
两竖内收
各

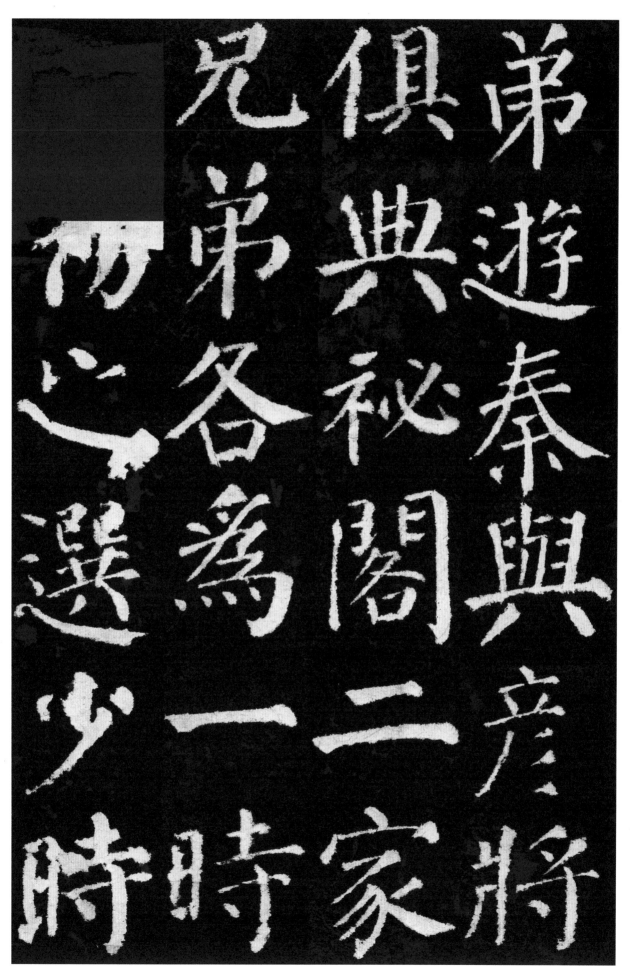

弟游秦，与彦将俱典秘阁。二家兄弟，各为一时人物之选。少时

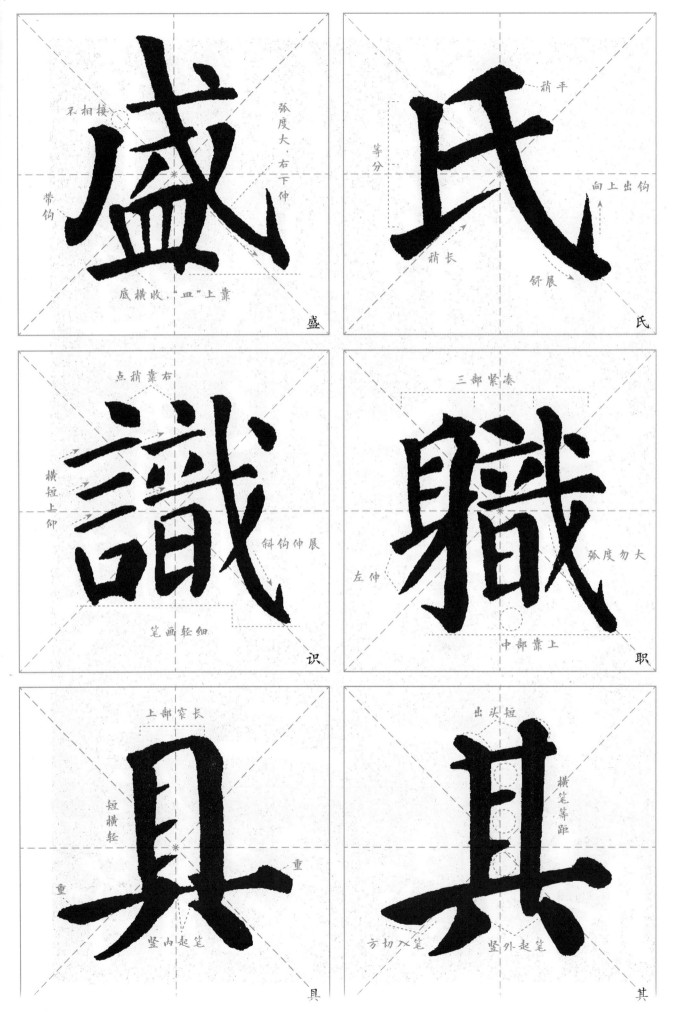

盛

不相接
带钩
弧度大，右下伸
底横收，"皿"上靠

氏

稍平
等分
稍长
向上出钩
舒展

識

点稍靠右
横短上仰
斜钩伸展
笔画轻细

職

三部紧凑
左伸
弧度勿大
中部靠上

具

上部窄长
短横轻
重
重
竖内起笔

其

出头短
横笔等距
方切入笔
竖外起笔

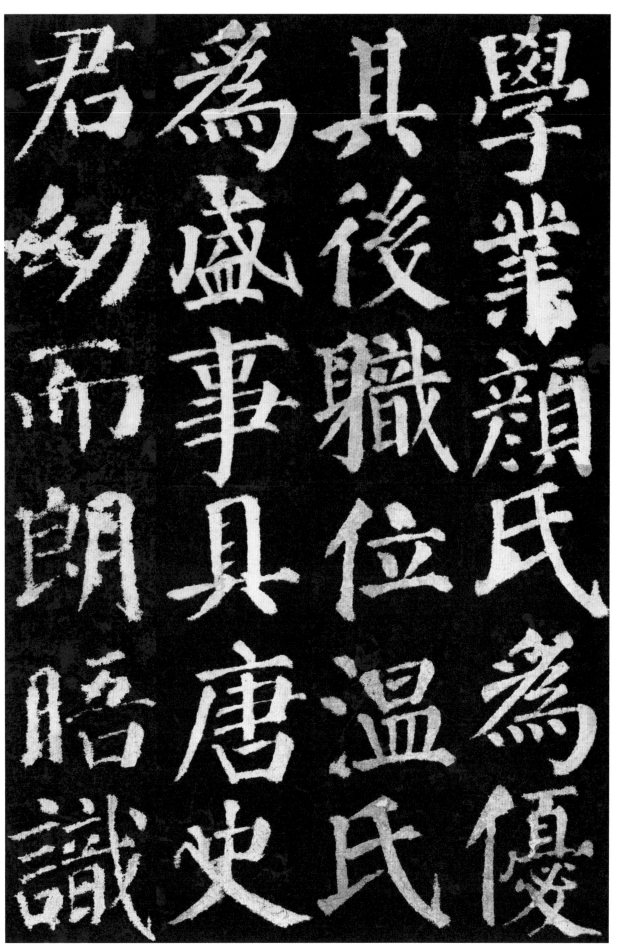

君為其學
幼盛後業
而事職顏
朗具位氏
晤具温為
識唐氏優
史

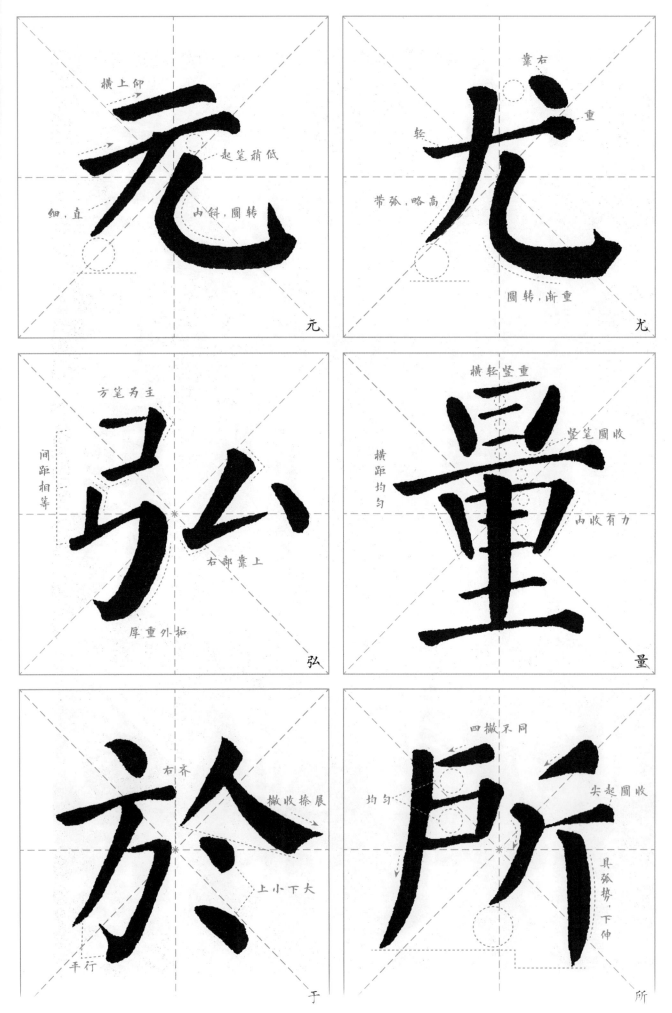

元

横上仰

起笔稍低

细，直

内斜，圆转

尤

靠右

重

轻

带弧，略高

圆转，渐重

弘

方笔为主

间距相等

右部靠上

厚重外拓

量

横轻竖重

竖笔圆收

横距均匀

内收有力

于

右齐

撇收捺展

上小下大

平行

於

所

四撇不同

均匀

尖起圆收

具弧势，下伸

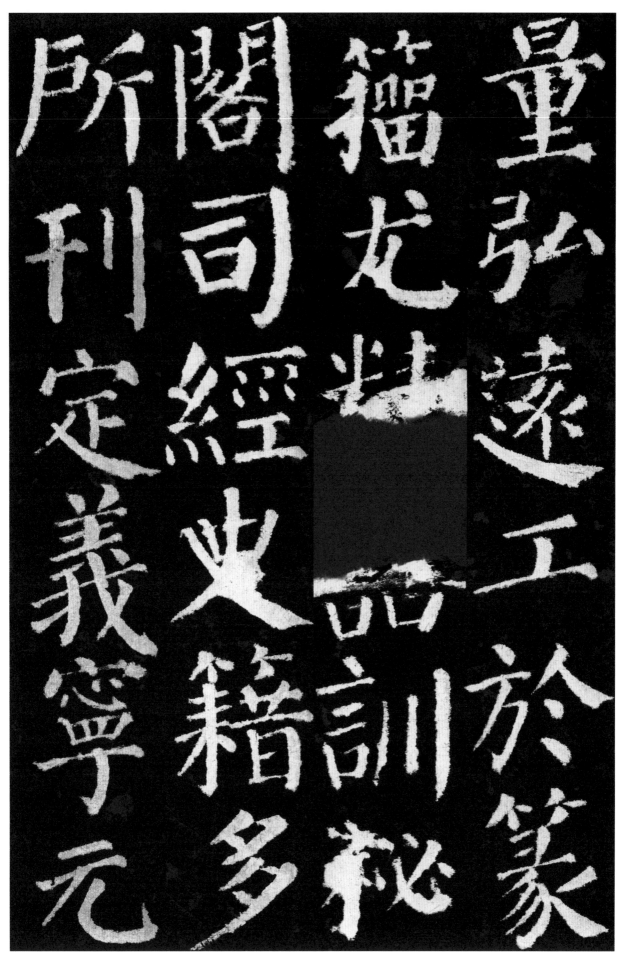

量弘远，工于篆籀，尤精诂训，秘阁、司经史籍，多所刊定。义宁元

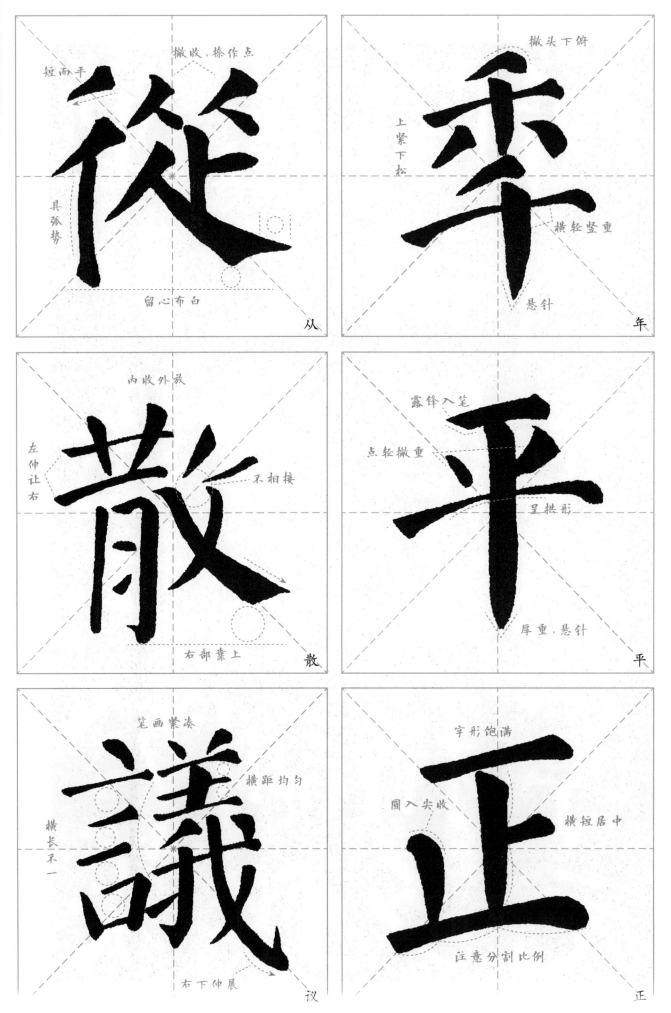

短而平
撇收,捺作点
具弧势
留心布白
从

撇头下俯
上紧下松
横轻竖重
悬针
年

内收外放
左伸让右
不相接
右部靠上
散

露锋入笔
点轻撇重
呈拱形
厚重,悬针
平

笔画紧凑
横距均匀
横长不一
右下伸展
议

字形饱满
圆入尖收
横短居中
注意分割比例
正

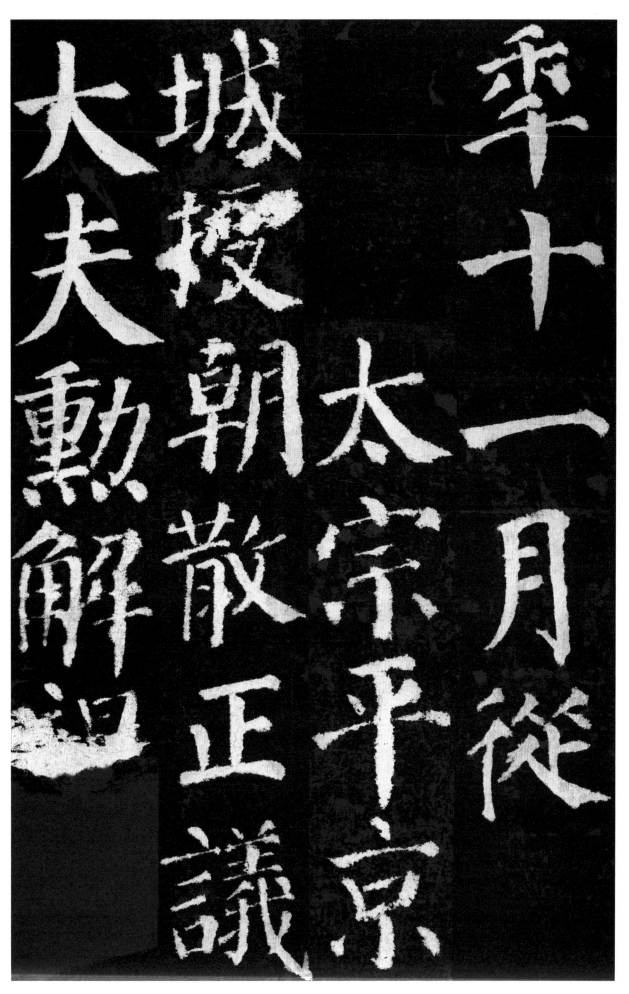

平十一月從太宗平京城授朝散正議大夫勋解褐秘

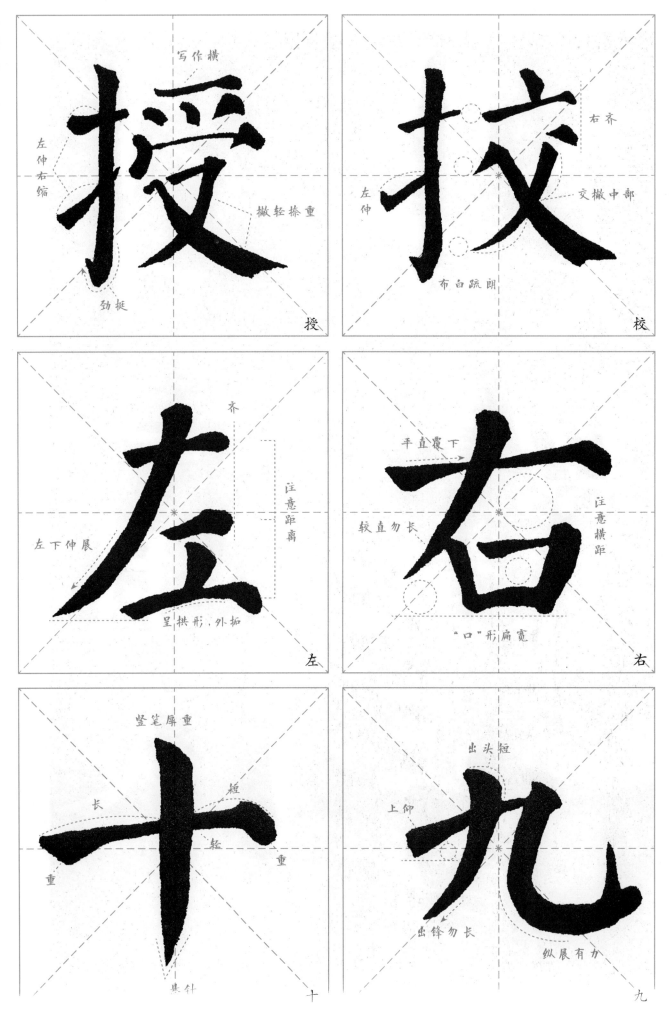

写作横

左伸右缩

撇轻捺重

劲挺

授

右齐

左伸

交撇中部

布白疏朗

校

齐

注意距离

左下伸展

呈拱形，外拓

左

平直覆下

较直勿长

注意横距

"口"形扁宽

右

竖笔厚重

长

短

轻

重

重

悬针

十

出头短

上仰

出锋勿长

纵展有力

九

32

书省校书郎武

德中授右领左

右府铠曹参军

九年十一月授

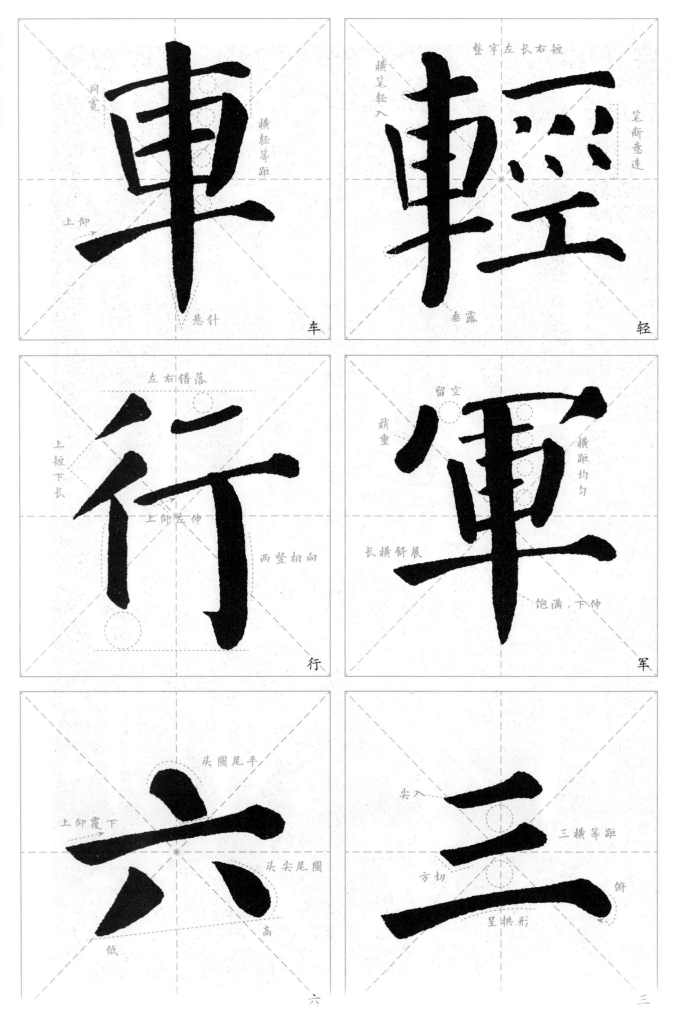

車

同宽
横轻等距
上仰
悬针
车

輕
整字左长右短
横笔轻入
笔断意连
垂露
轻

行
左右错落
上短下长
上仰左伸
两竖相向
行

軍
留空
稍重
横距均匀
长横舒展
饱满，下伸
军

六
头圆尾平
上仰覆下
头尖尾圆
高
低
六

三
尖入
三横等距
方切
俯
呈拱形
三

輕車都尉燕直

祕書省貞觀三

雍月燕行雍

州參軍事六秊

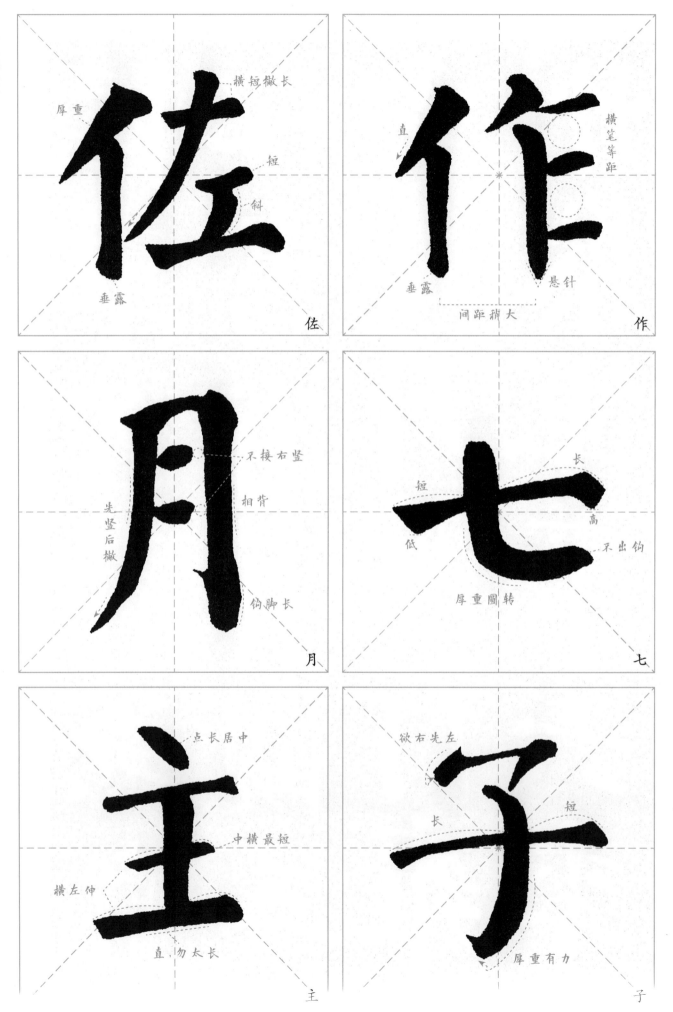

佐

横短撇长
厚重
短
斜
垂露

作

横笔等距
直
垂露
悬针
间距稍大

月

不接右竖
相背
先竖后撇
钩脚长

七

长
短
高
低
不出钩
厚重圆转

主

点长居中
中横最短
横左伸
直物太长

子

欲右先左
长
短
厚重有力

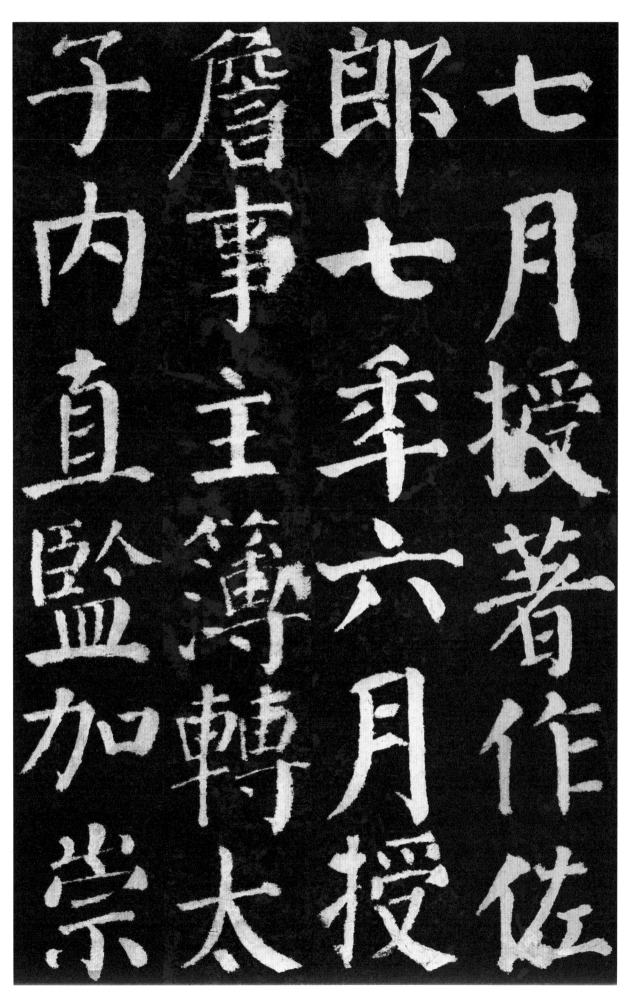

七月，授著作佐郎。

七年六月，授詹事主簿，轉太子內直監，加崇

七月授著作佐

郎七季六月授

詹事主簿轉太

子內直監加崇

37

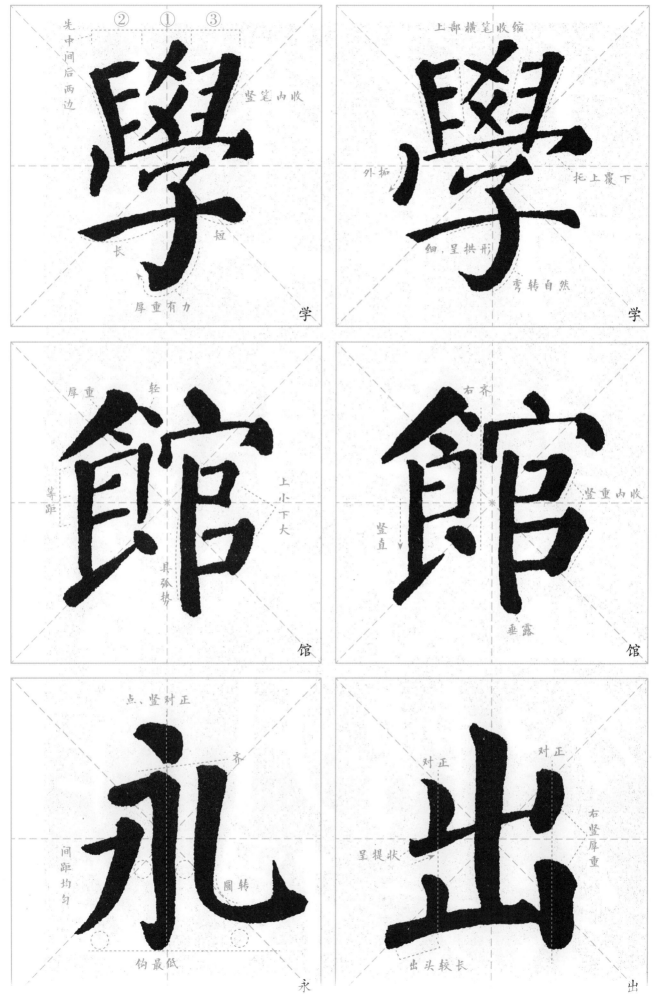

先中間后两边　②　①　③　竖笔内收

長　短

厚重有力

学

上部横笔收缩

外拓　托上覆下

细，呈拱形　弯转自然

学

厚重　轻　上小下大

等距　具弧势

馆

右齐

竖直　竖重内收

垂露

馆

点、竖对正　齐

间距均匀　圆转

钩　最低

永

对正　对正

呈提状　右竖厚重

出头较长

出

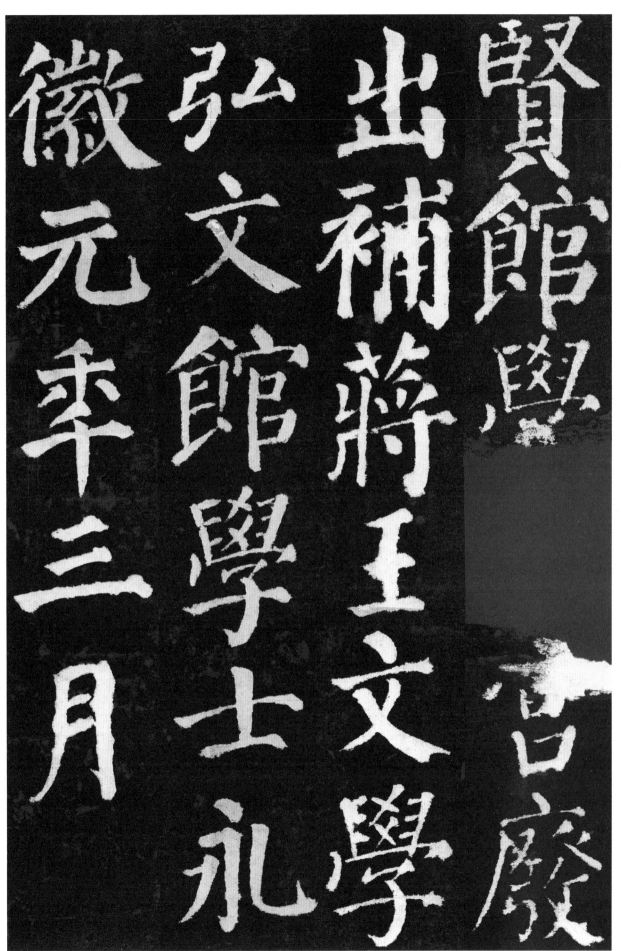

賢館學

出補蔣王文學

弘文館學士

徽元秊三月

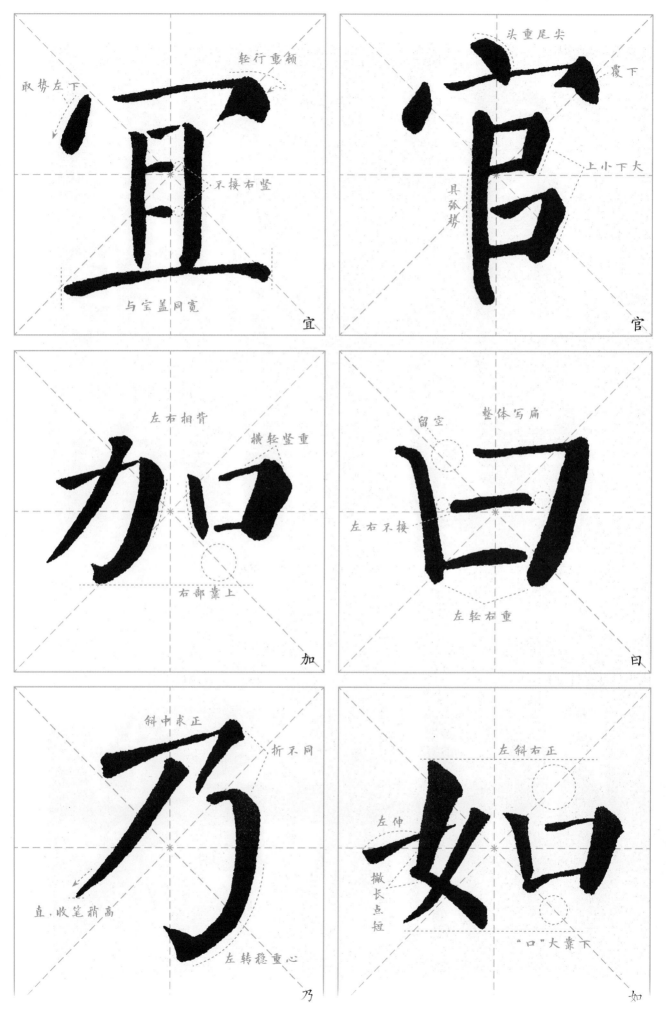

宜

取势左下　轻行重顿

不接右竖

与宝盖同宽

官

头重尾尖　覆下

上小下大

具弧势

加

左右相背　横轻竖重

右部靠上

曰

留空　整体写扁

左右不接

左轻右重

乃

斜中求正　折不同

直，收笔稍高

左转稳重心

如

左斜右正

左伸　撇长点短

"口"大靠下

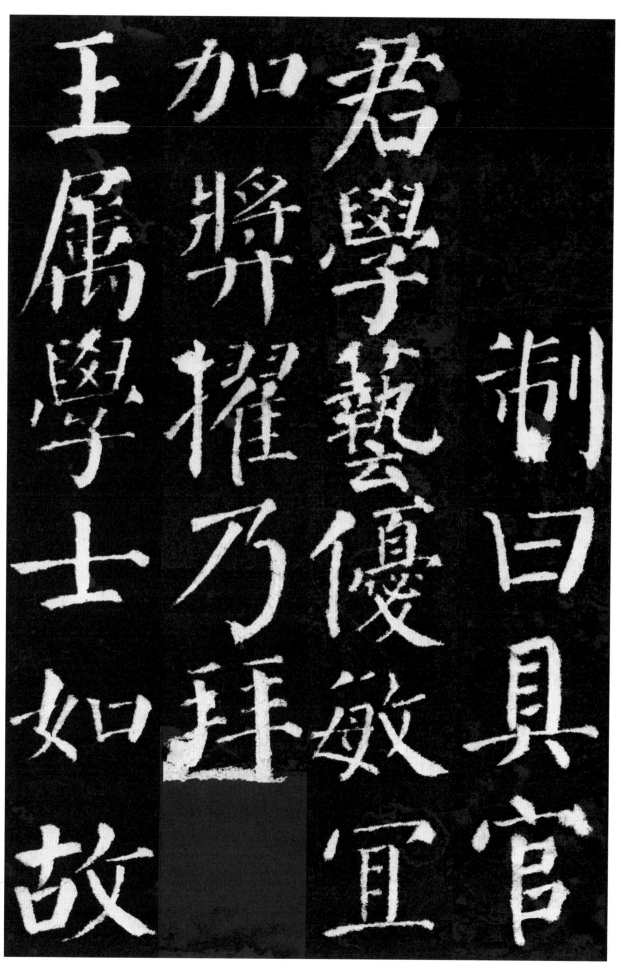

制曰具官
君學藝優敏宜
加獎擢乃拜
王屬學士如
故

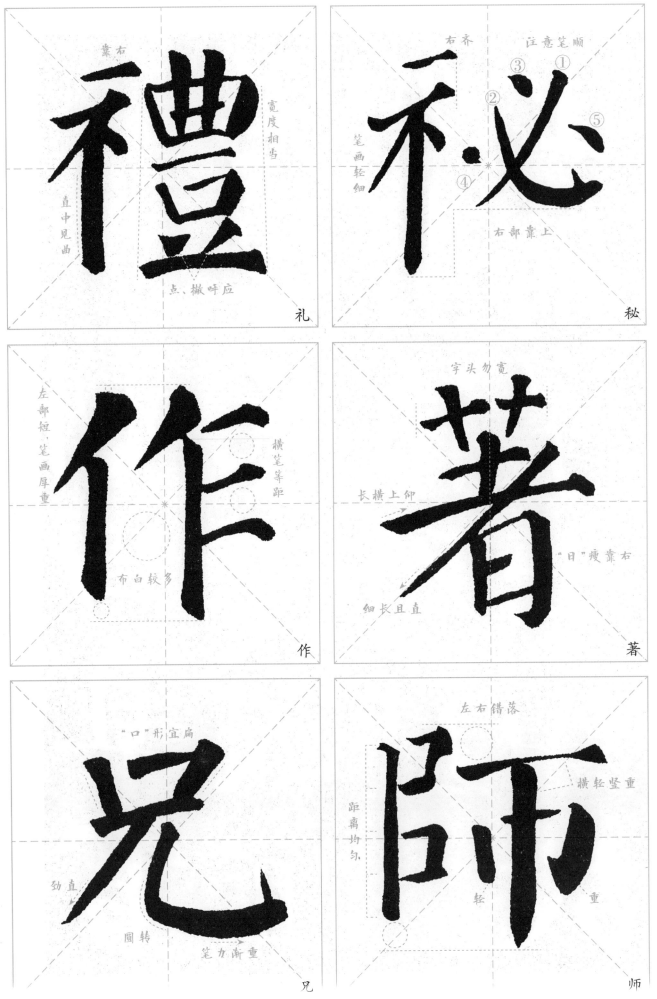

礼

秘

作

著

兄

师

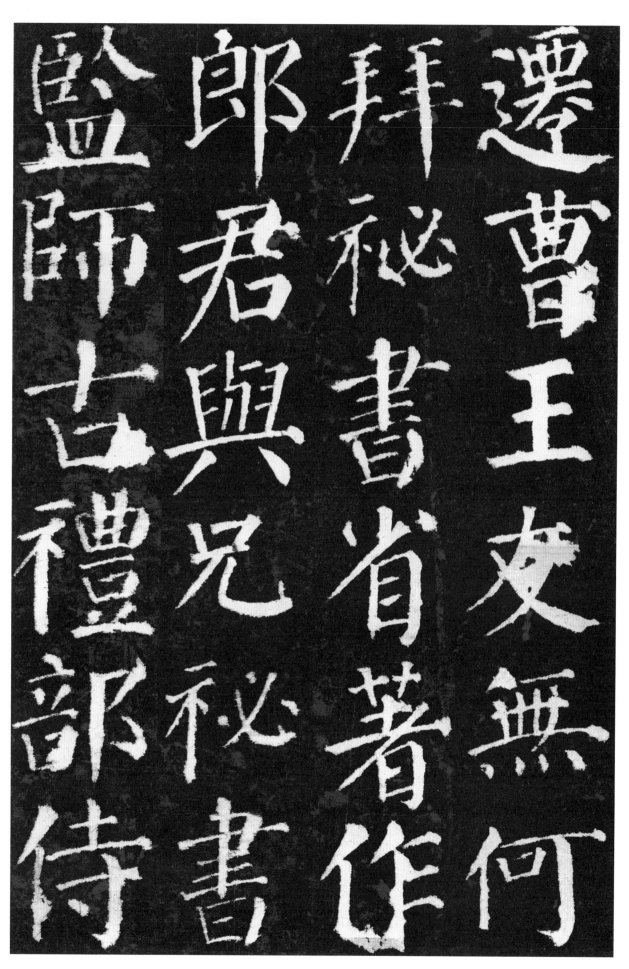

迁曹王友。无何，拜秘书省著作郎。君与兄秘书监师古、礼部侍

遷曹王友無何

拜秘書省著作

郎君與兄祕書

監師古禮部侍

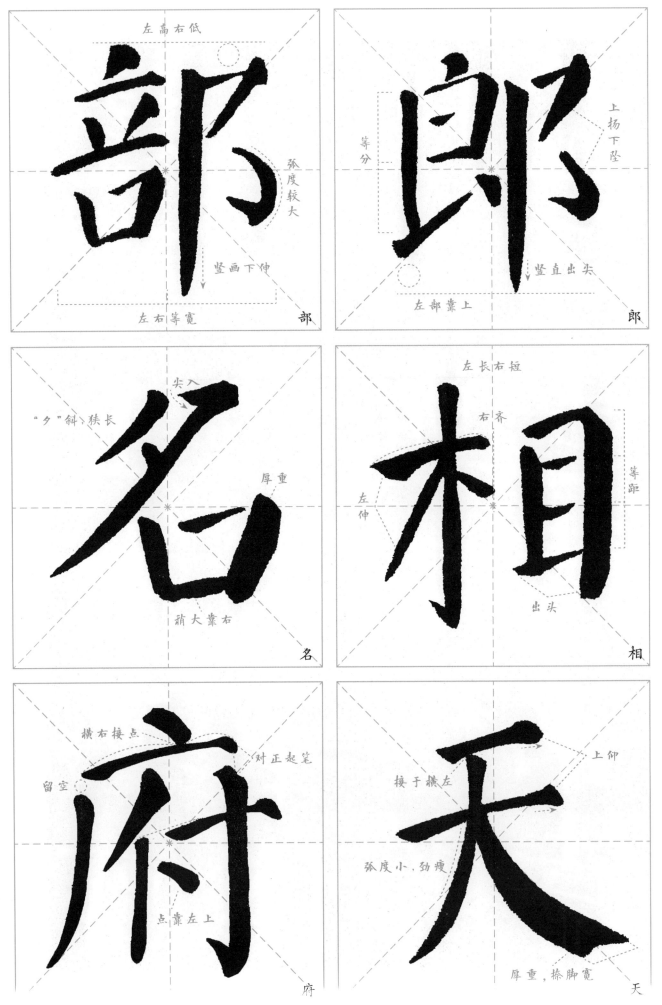

郎相時齊名監

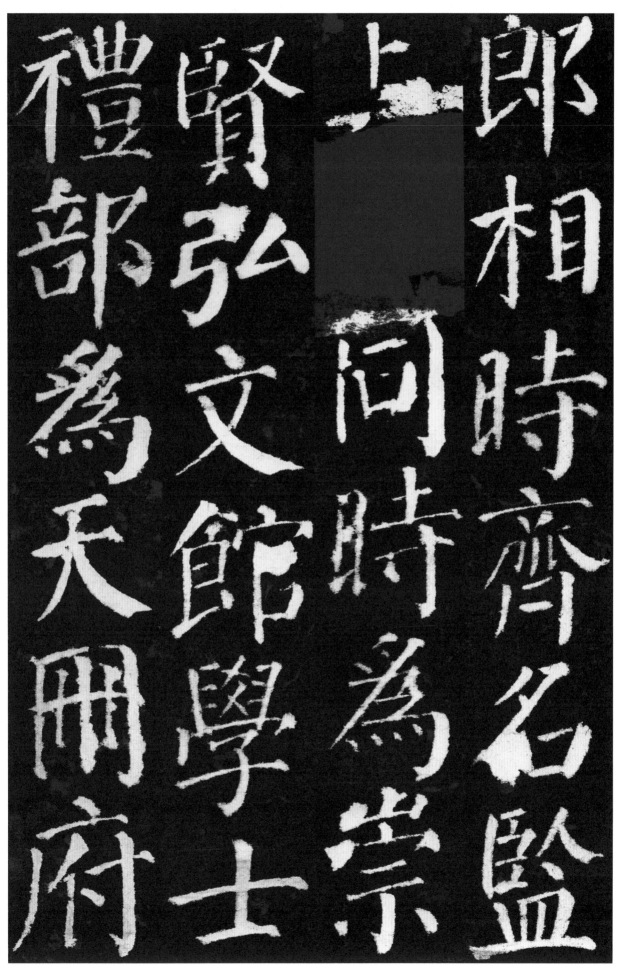

郎相時齊名監
上□同時為崇
賢弘文館學士
禮部為天冊府

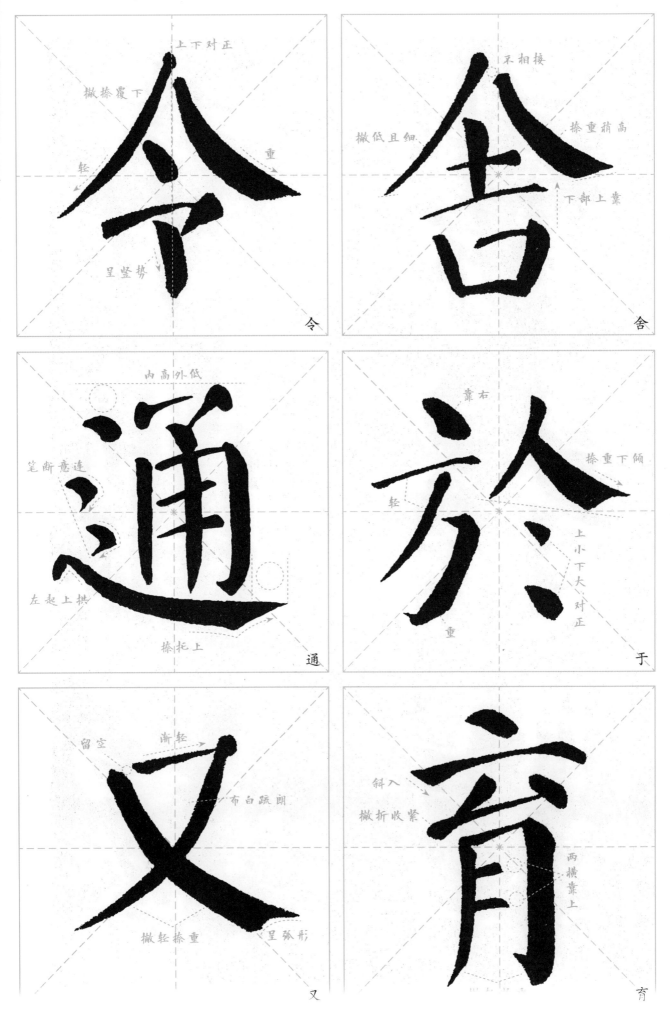

令

舍

通

于

又

育

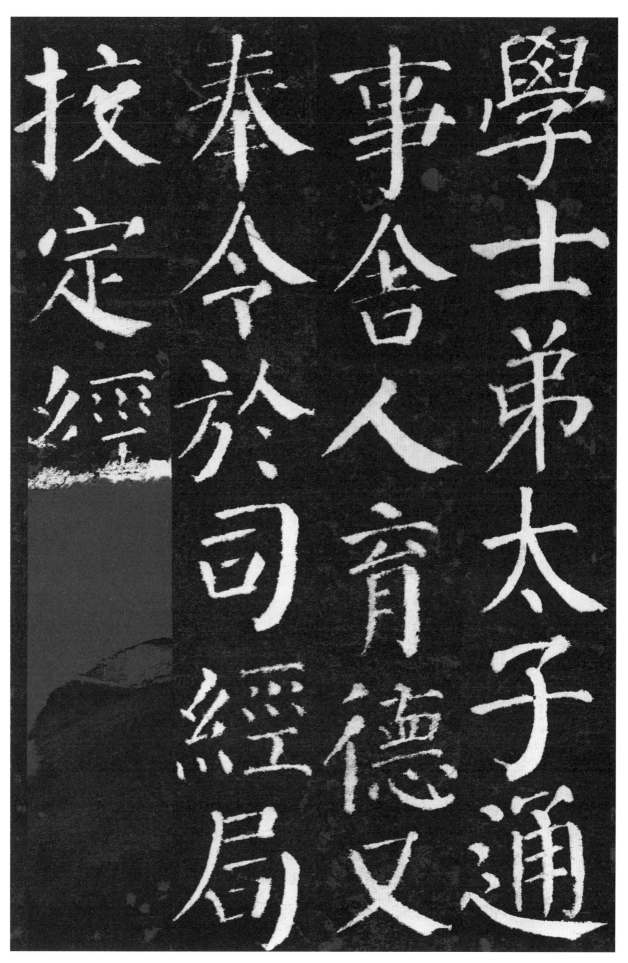

學士弟太子通
事舍人育德又
奉令於司經局
校定經

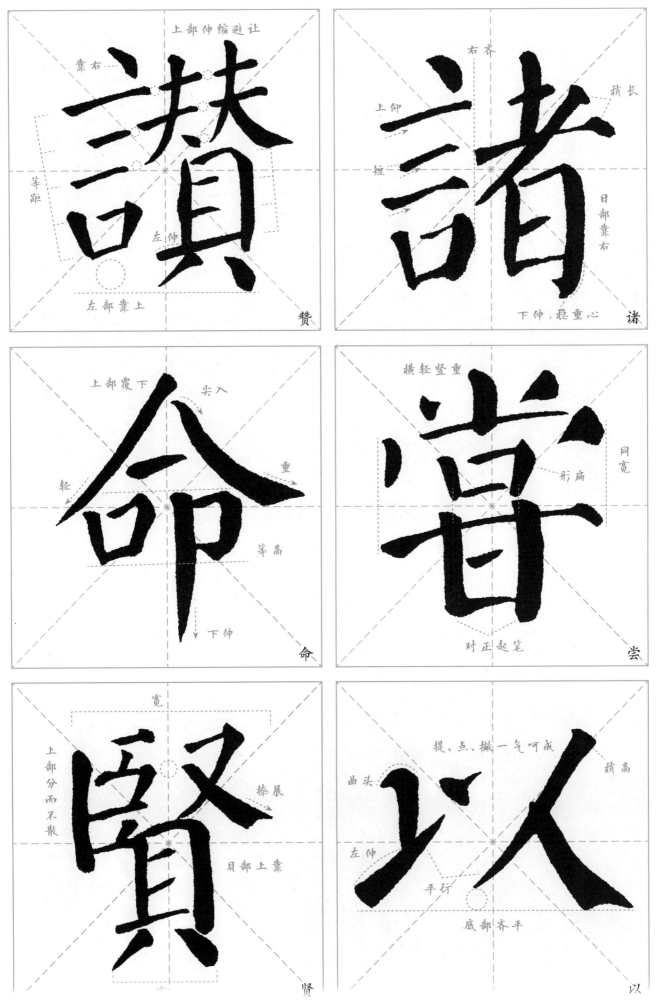

赞　　諸　　命　　嘗　　賢　　以

48

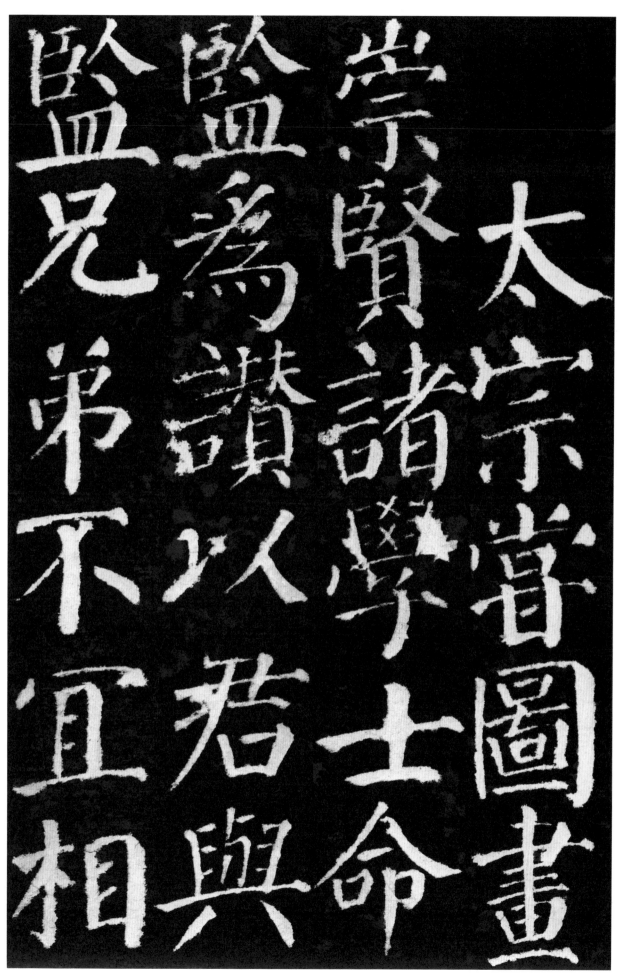

太宗尝图画崇贤诸学士，命监为赞，以君与监兄弟，不宜相

太宗尝图画
崇贤诸学
士，命
监为
赞，以
君与
监兄
弟，不
宜相

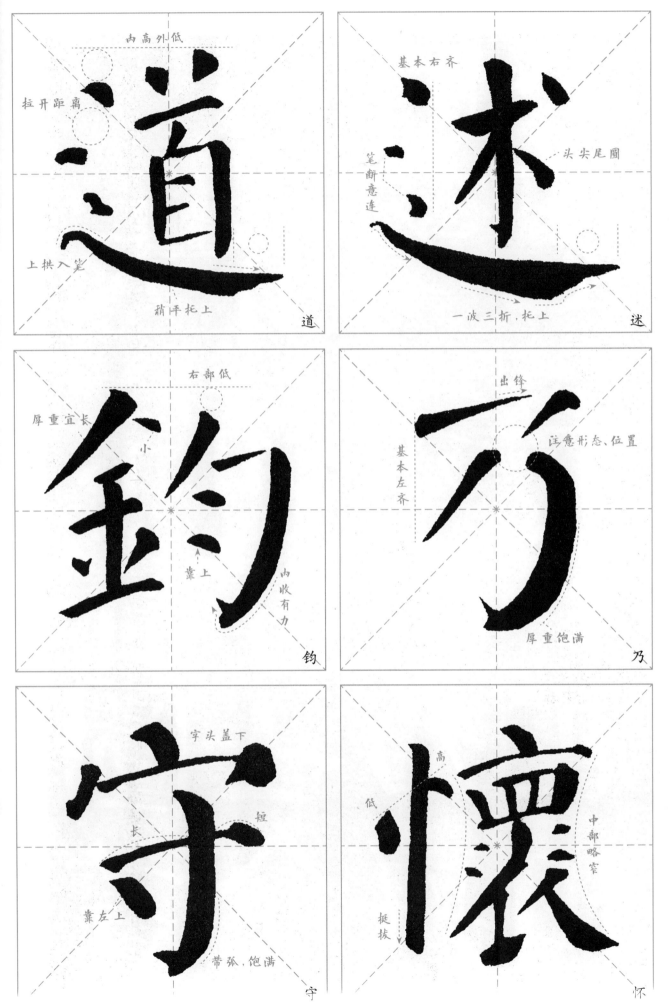

内高外低
拉开距离
上拱入笔
稍平托上
道

基本右齐
头尖尾圆
笔断意连
一波三折，托上
述

右部低
厚重宜长
小
靠上
内收有力
钧

出锋
注意形态、位置
基本左齐
厚重饱满
乃

字头盖下
长　短
靠左上
带弧，饱满
守

高
低
中部略窄
挺拔
怀

50

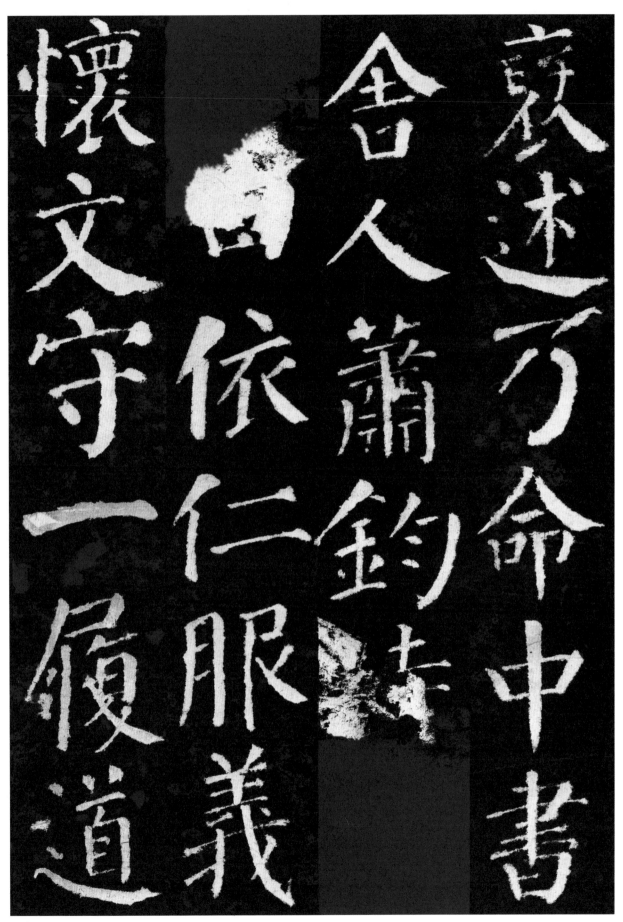

褒述，乃命中书舍人萧钧[特赞君曰]：『依仁服义，怀文守一。履道

哀述乃命中书

舍人萧钧寺

依仁服義

懷文守一履道

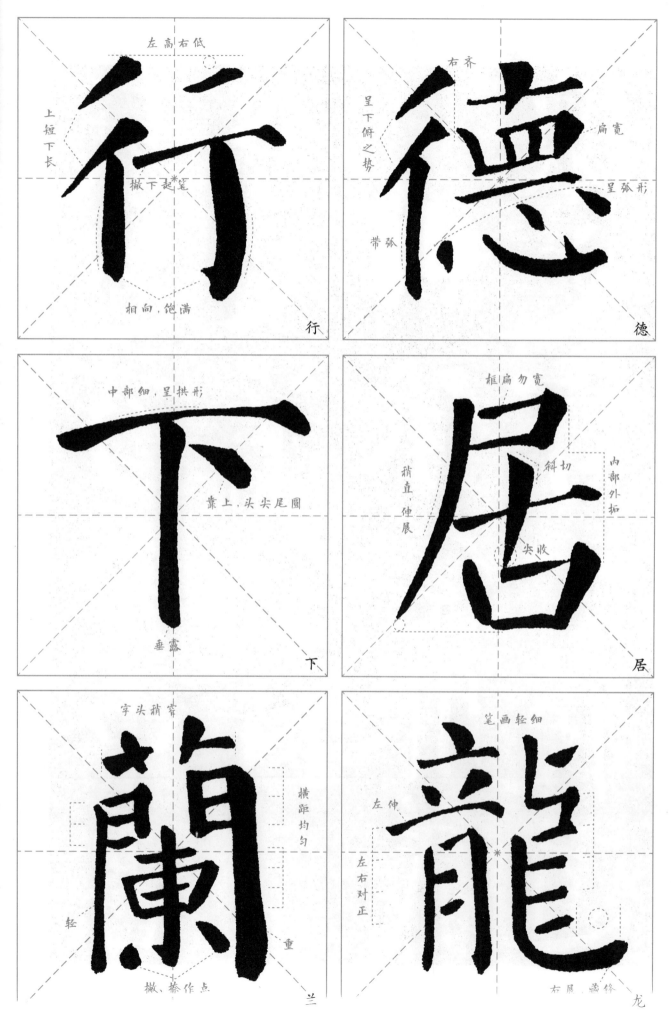

左高右低
上短下长
撇下起笔
相向，饱满

行

右齐
呈下俯之势
扁宽
呈弧形
带弧

德

中部细，呈拱形
靠上，头尖尾圆
垂露

下

框扁勿宽
斜切
内部外拓
稍直，伸展
尖收

居

字头稍宽
横距均匀
轻
重
撇、捺作点

兰

笔画轻细
左伸
左右对正
右展，满锋

龙

52

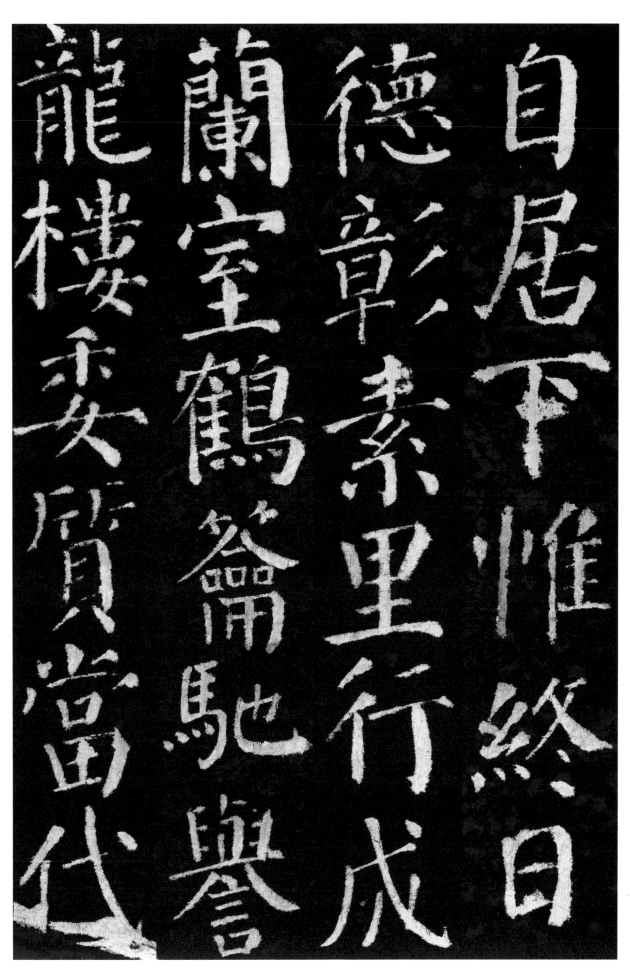

自居，下帷终日。德彰素里，行成兰室。鹤篇驰誉，龙楼委质。』当代

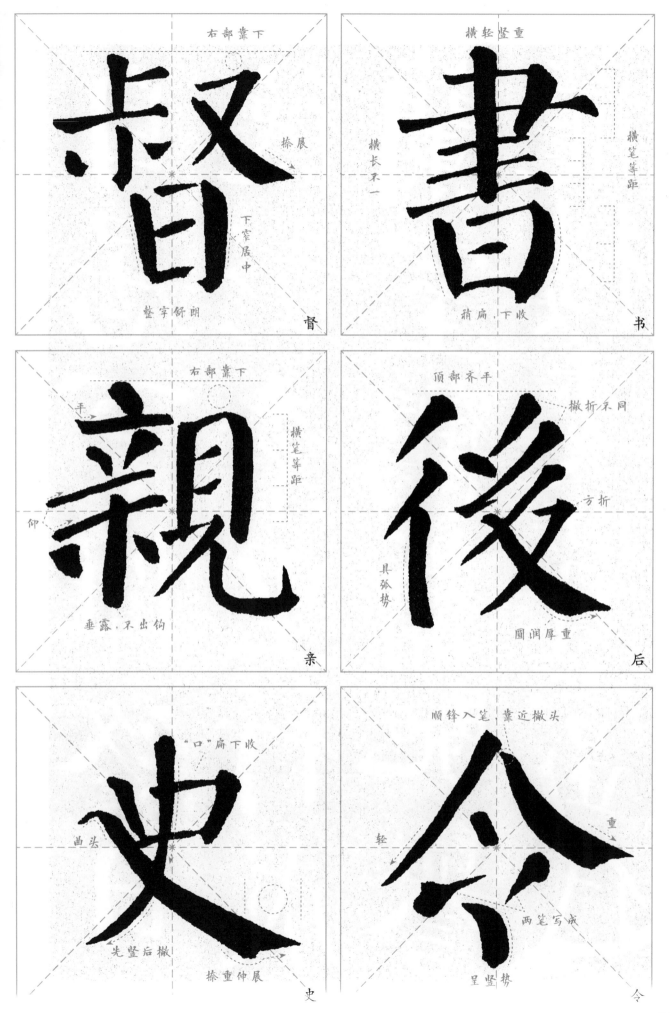

右部靠下
捺展
下窄展中
整字舒朗
督

横轻竖重
横笔等距
横长不一
稍扁，下收
书

右部靠下
横笔等距
手
仰
垂露，不出钩
亲

顶部齐平
撇折不同
方折
具弧势
圆润厚重
后

"口"扁下收
曲头
先竖后撇
捺重伸展
史

顺锋入笔　靠近撇头
轻
重
两笔写成
呈竖势
令

54

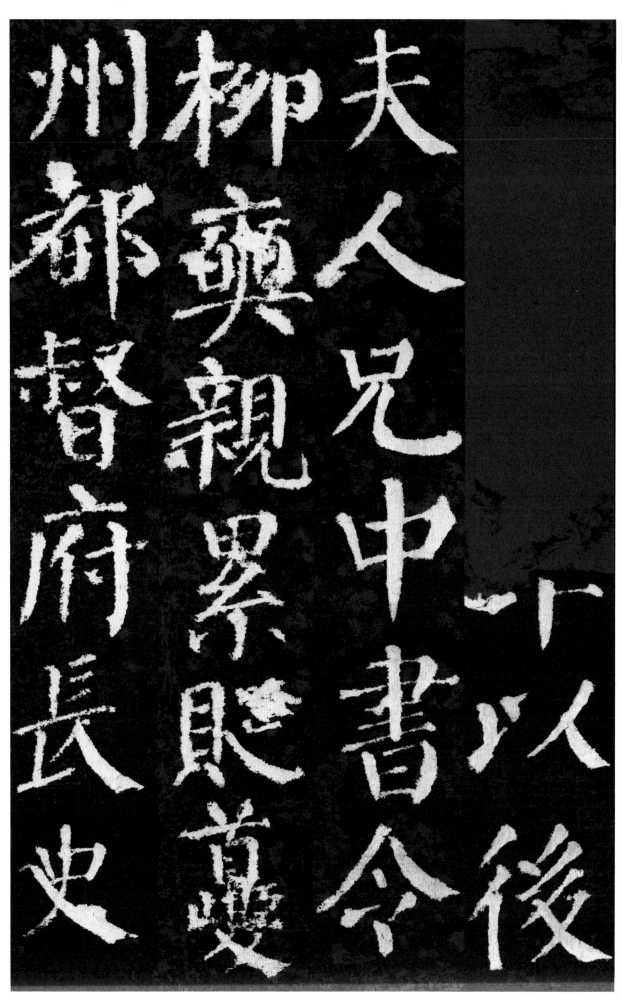

夫人兄中书令

柳奭亲累贬夔

州都督府长史

下以後

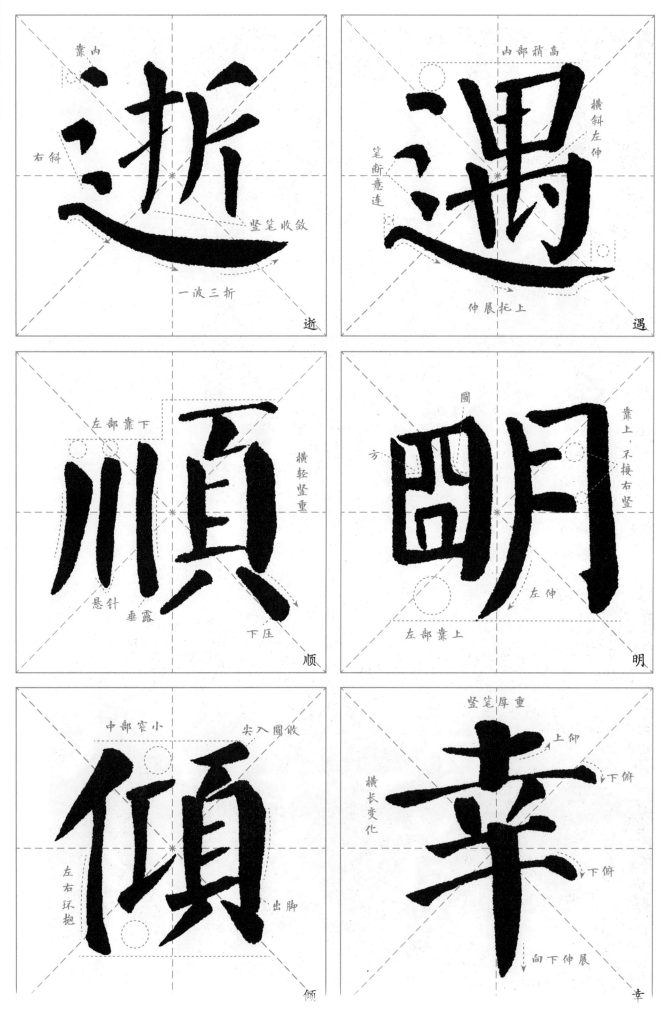

逝

遇

順

明

傾

幸

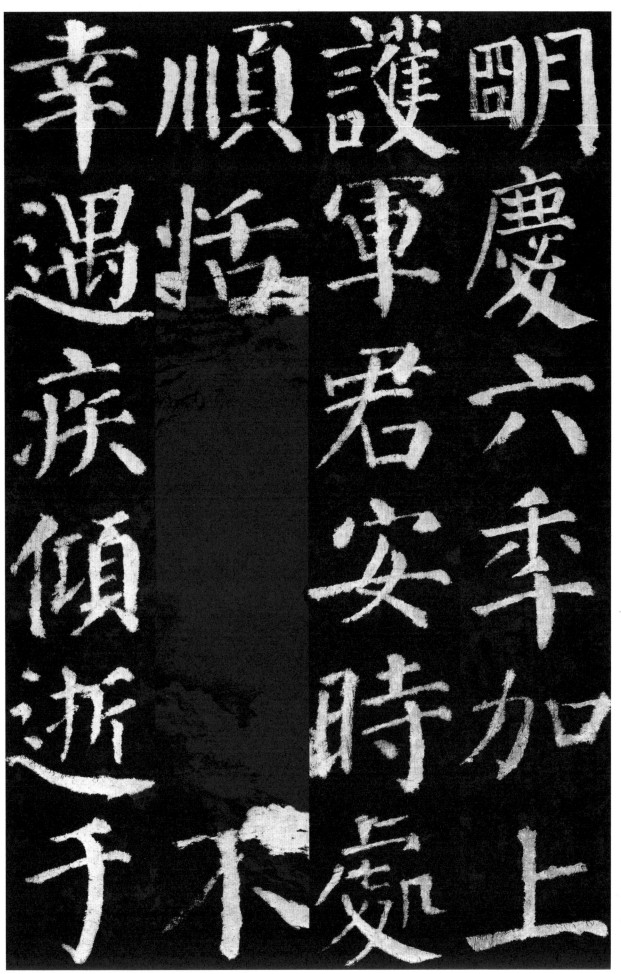

明庆六年，加上护军。君安时处顺，恬无愠色。不幸遇疾，倾逝于

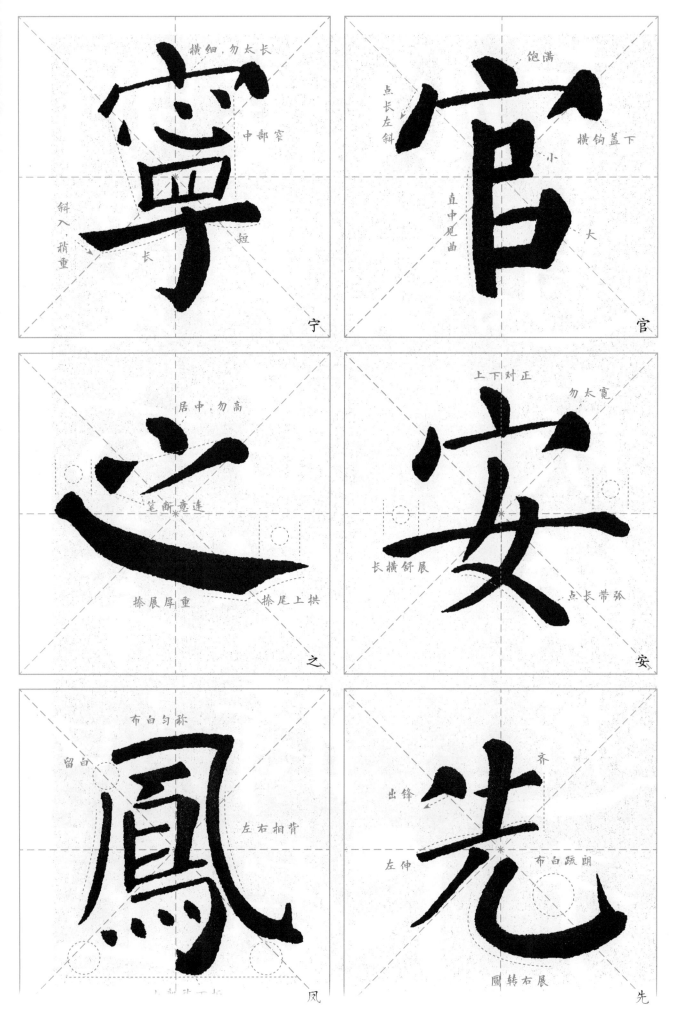

宁

官

之

安

凤

先

58

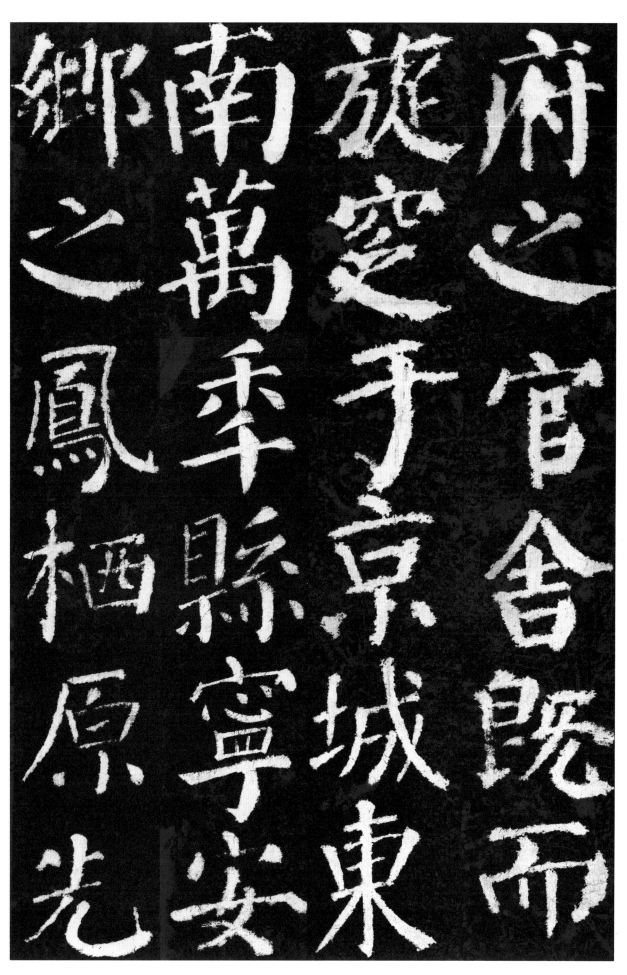

府之官舍既而旋窆于京城東南萬年縣寧安鄉之鳳栖原先

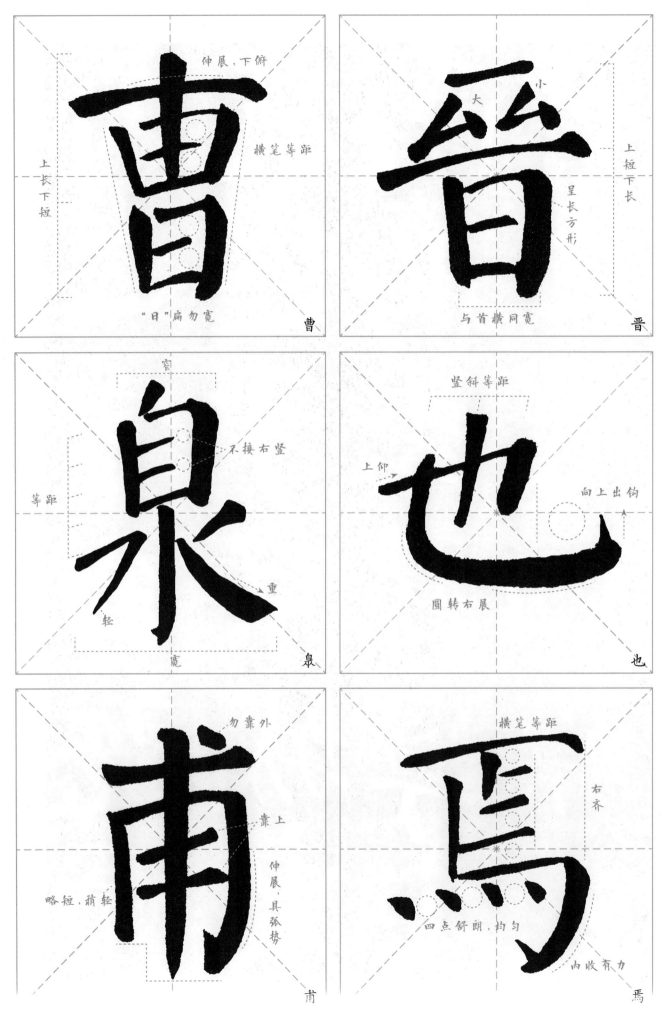

伸展，下俯
横笔等距
上长下短
"日"扁勿宽
曹

大 小
上短下长
呈长方形
与首横同宽
晋

窄
不接右竖
等距
重
轻
宽
泉

竖斜等距
上仰
向上出钩
圆转右展
也

勿靠外
靠上
伸展，具弧势
略短，稍轻
甫

横笔等距
右齐
四点舒朗，均匀
内收有力
焉

60

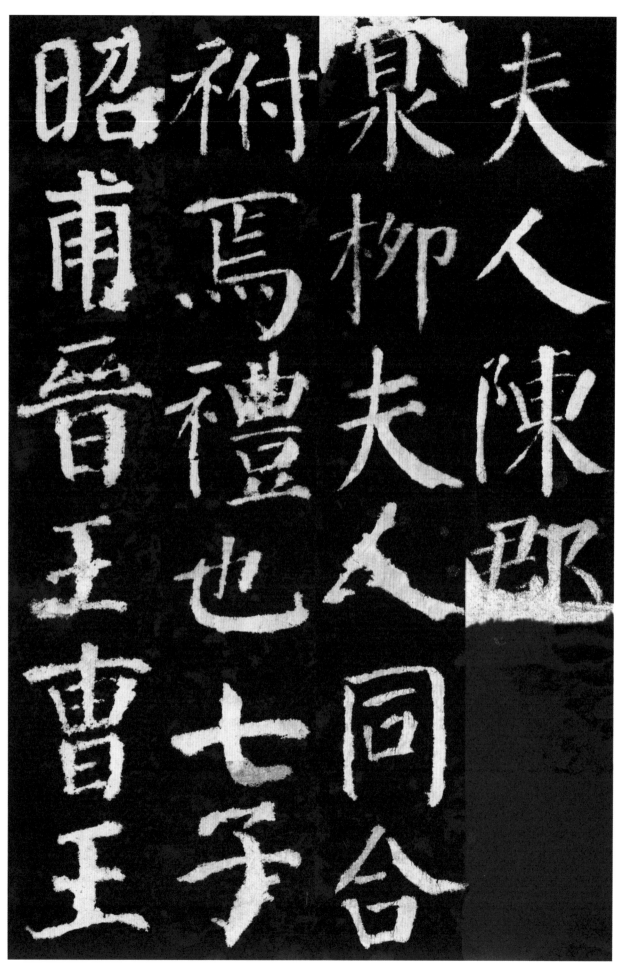

夫人陳郡殷氏㪍柳夫人同合祔焉禮也七字昭甫晉王曹王

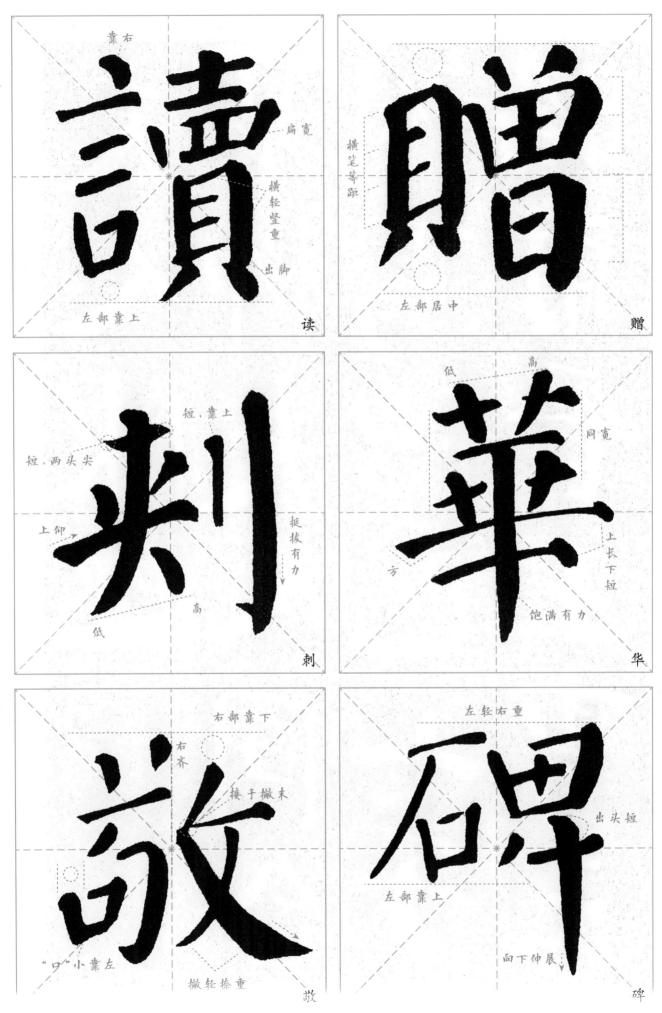

讀

贈

刺

華

敬

碑

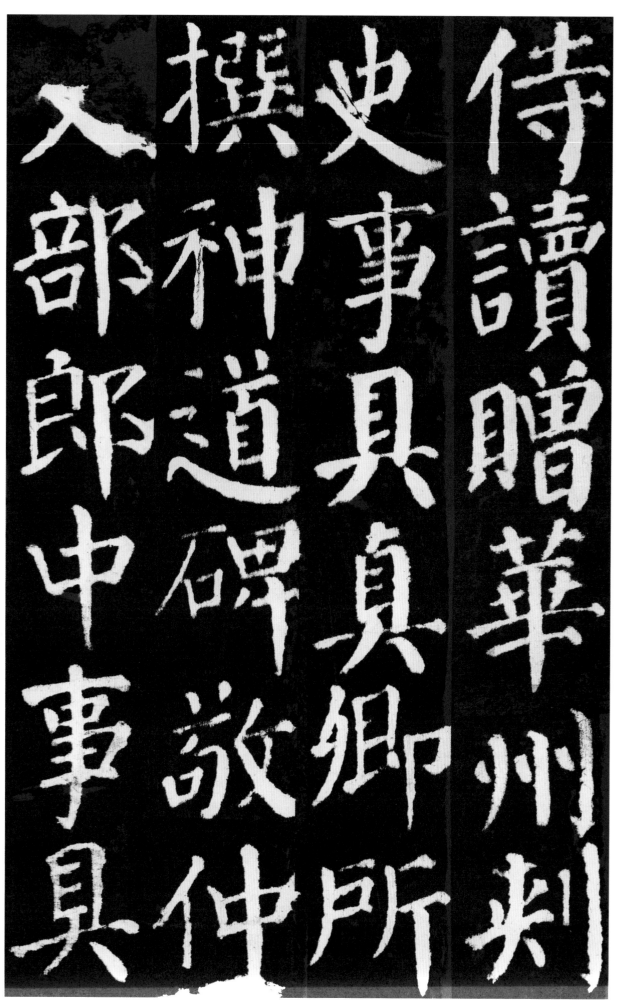

侍读，赠华州刺史，事具真卿所撰《神道碑》。敬仲，吏部郎中，事具

侍讀贈華州刺
史事具貞卿所
撰神道碑敬仲
入部郎中事具

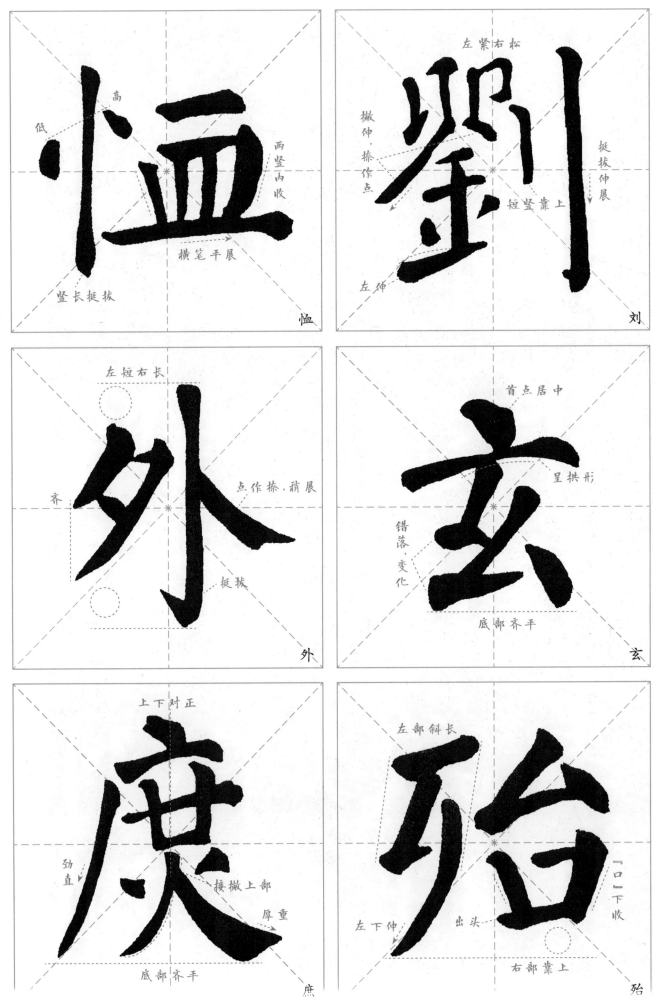

恤

低　高
两竖内收
横笔平展
竖长挺拔

刘

左紧右松
撇伸，捺作点
挺拔伸展
短竖靠上
左伸

外

左短右长
齐
点作捺，稍展
挺拔

玄

首点居中
呈拱形
错落，变化
底部齐平

庶

上下对正
劲直
接撇上部
厚重
底部齐平

殆

左部斜长
「口」下收
左下伸　出头
右部靠上

64

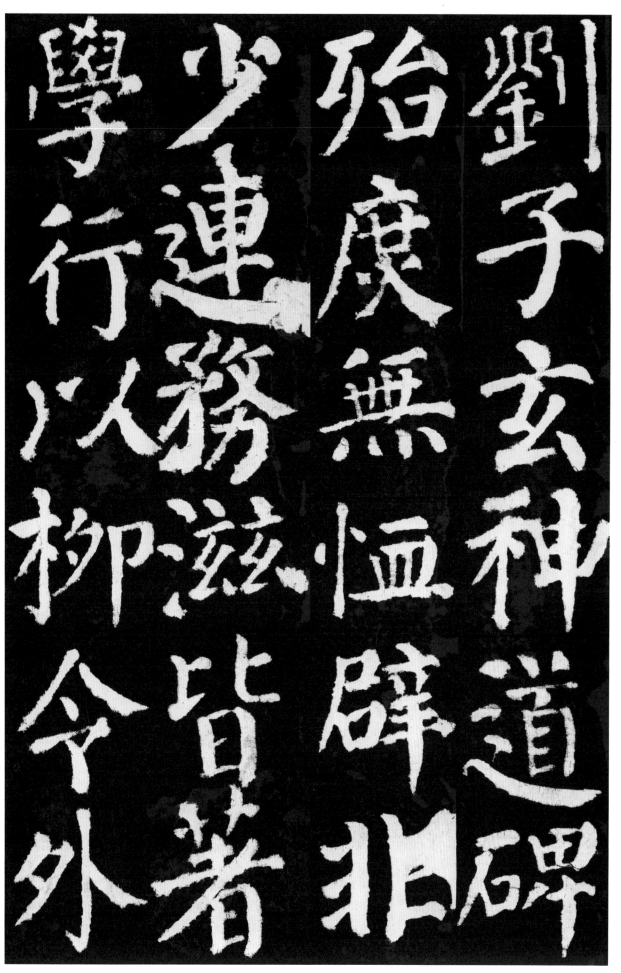

劉子玄《神道碑》。殆庶、无恤、辟非、少连、务滋，皆著学行，以柳令外

劉子玄神道碑
殆庶無恤辟非
少連務滋皆著
學行以柳令外

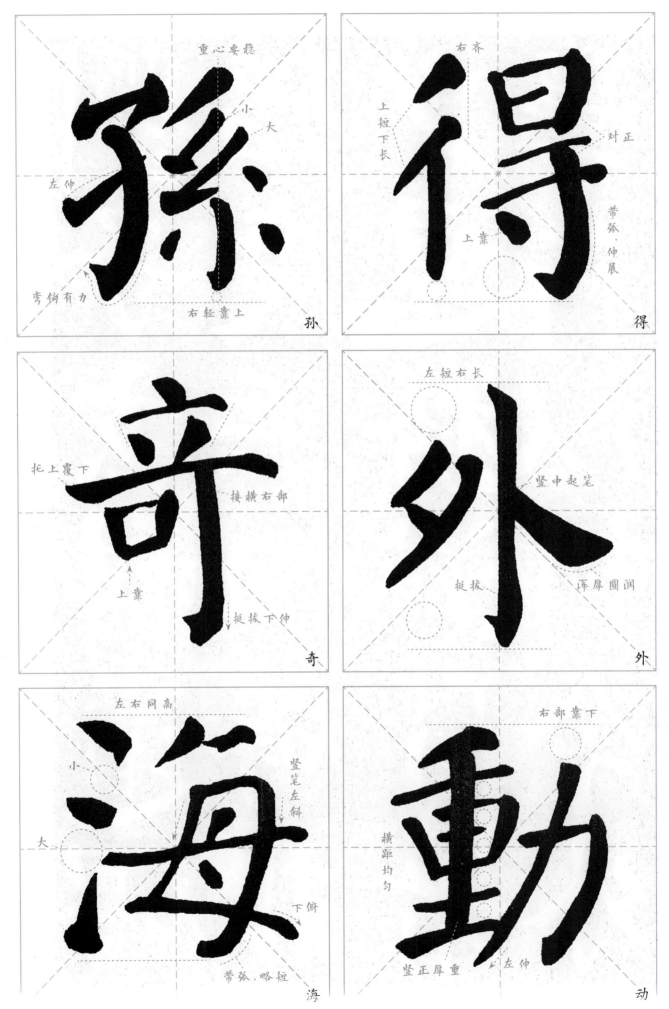

孙　得　奇　外　海　動

甥不得仕进。孙：元孙，举进士，考功员外刘奇特标榜之，名动海

67

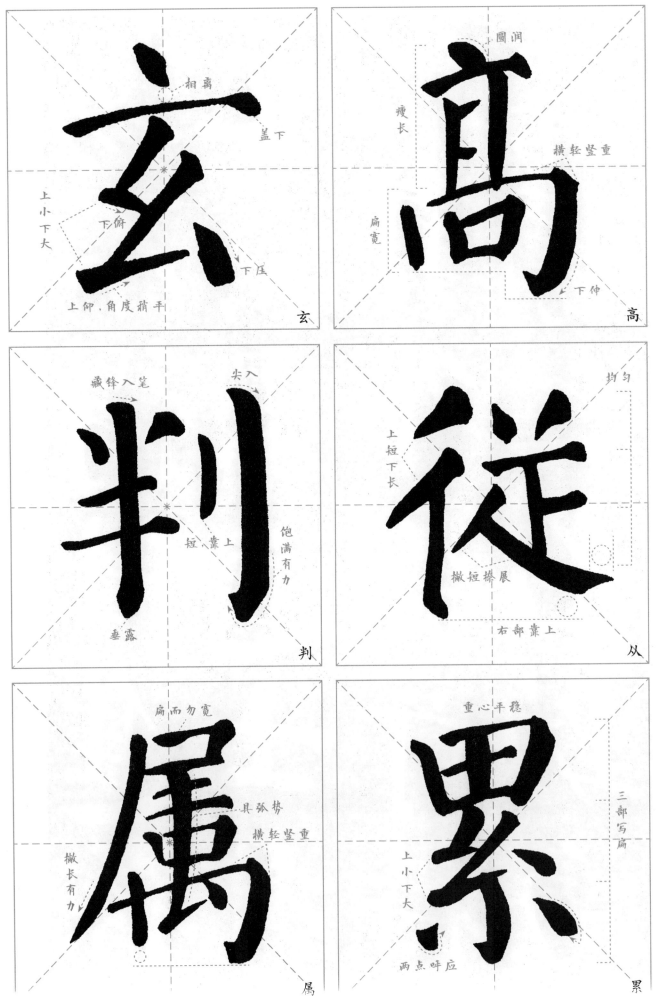

玄

相离
盖下
上小下大
下俯
下庄
上仰，角度稍平

高

圆润
瘦长
横轻竖重
扁宽
下伸

判

藏锋入笔
尖入
短靠上
饱满有力
垂露

从

均匀
上短下长
撇短捺展
右部靠上

属

扁而勿宽
具弧势
横轻竖重
撇长有力

累

重心平稳
三部写扁
上小下大
两点呼应

68

内從調以書判
入高等者三累
遷太子舍人屬
玄宗監

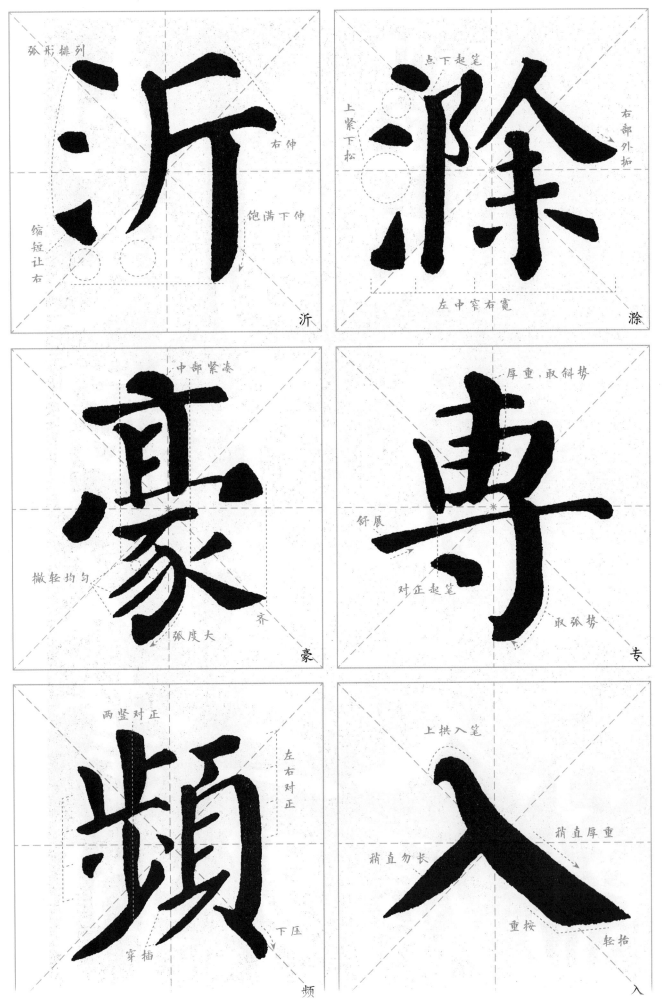

沂

弧形排列

右伸

饱满下伸

缩短让右

滁

点下起笔

右部外拓

上紧下松

左中窄右宽

豪

中部紧凑

撇轻均匀

齐

弧度大

专

厚重，取斜势

舒展

对正起笔

取弧势

频

两竖对正

左右对正

穿插

下压

入

上拱入笔

稍直厚重

稍直勿长

重按

轻抬

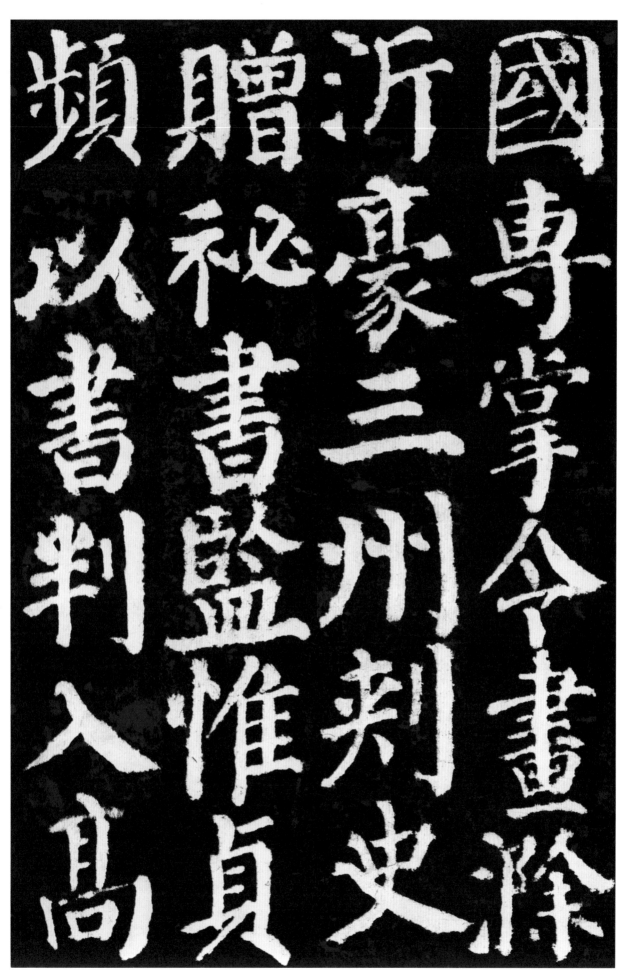

国，专掌令画，滁、沂、豪三州刺史，赠秘书监。惟贞，频以书判入高

頻贈沂國
以祕豪專
書書三掌
判監州令
入惟刺畫
高貞史滁

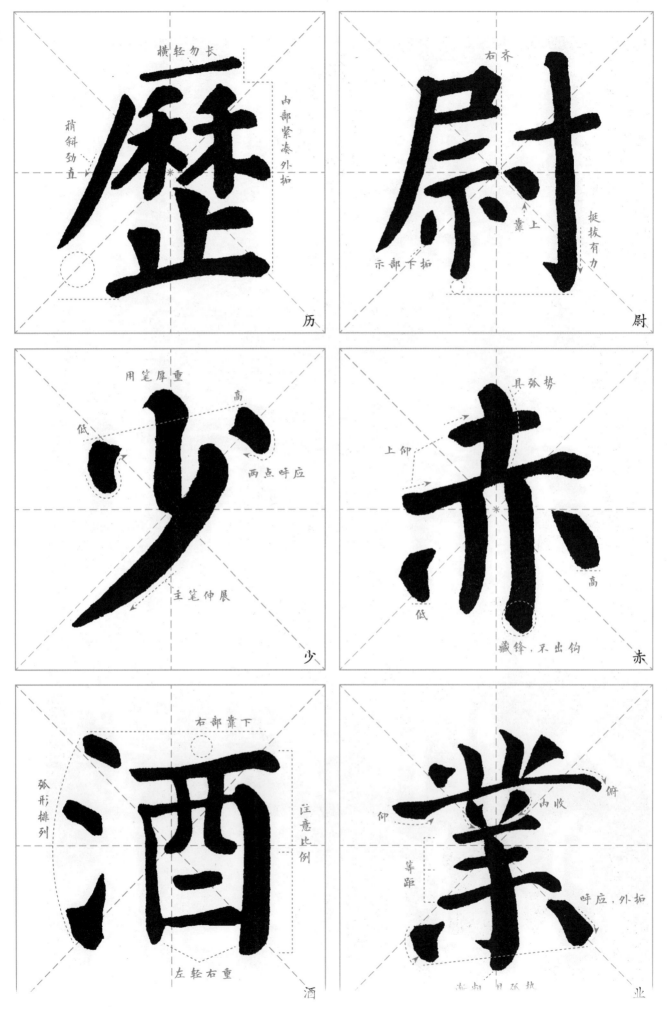

歷

横轻勿长

内部紧凑外拓

稍斜劲直

历

尉

右齐

示部下拓

靠上

挺拔有力

尉

少

用笔厚重

高

低

两点呼应

主笔伸展

少

赤

具弧势

上仰

低

高

藏锋，不出钩

赤

酒

右部靠下

弧形排列

注意比例

左轻右重

酒

業

仰

内收

俯

等距

呼应，外拓

业

72

等歷畿赤尉丞

太子文學

太子文才薛王

友贈國子

祭酒

太子少保德業

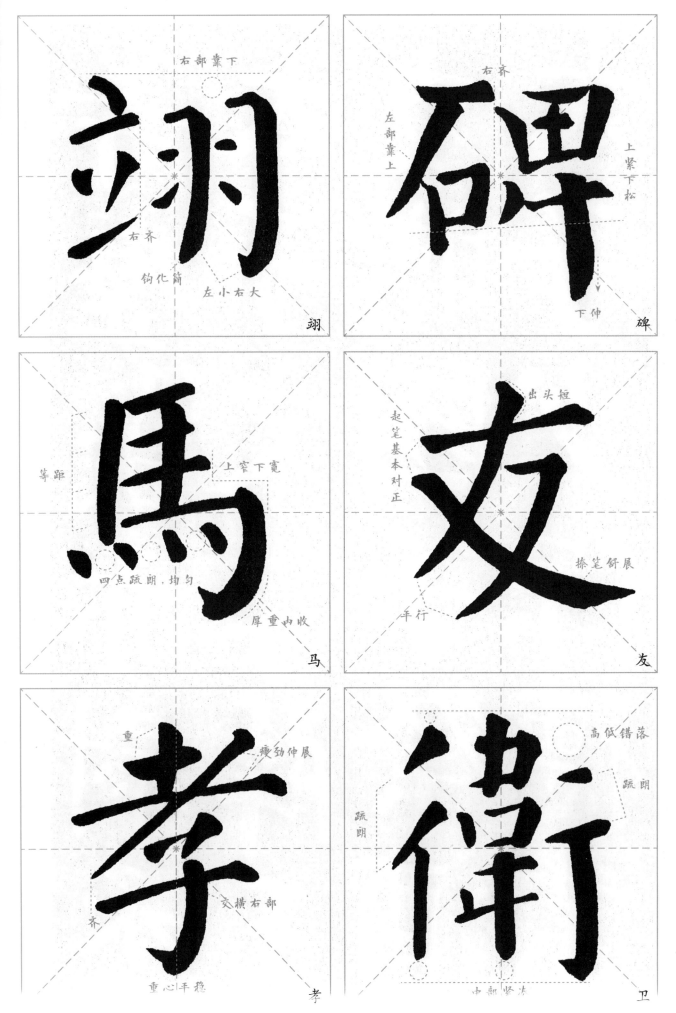

翊

右部靠下
右齐
钩化简
左小右大

碑

右齐
左部靠上
上紧下松
下伸

马

等距
上窄下宽
四点疏朗，均匀
厚重内收

发

出头短
起笔基本对正
撩笔舒展
平行

孝

重
瘦劲伸展
交横右部
齐
重心平稳

卫

高低错落
疏朗
疏朗
中部紧凑

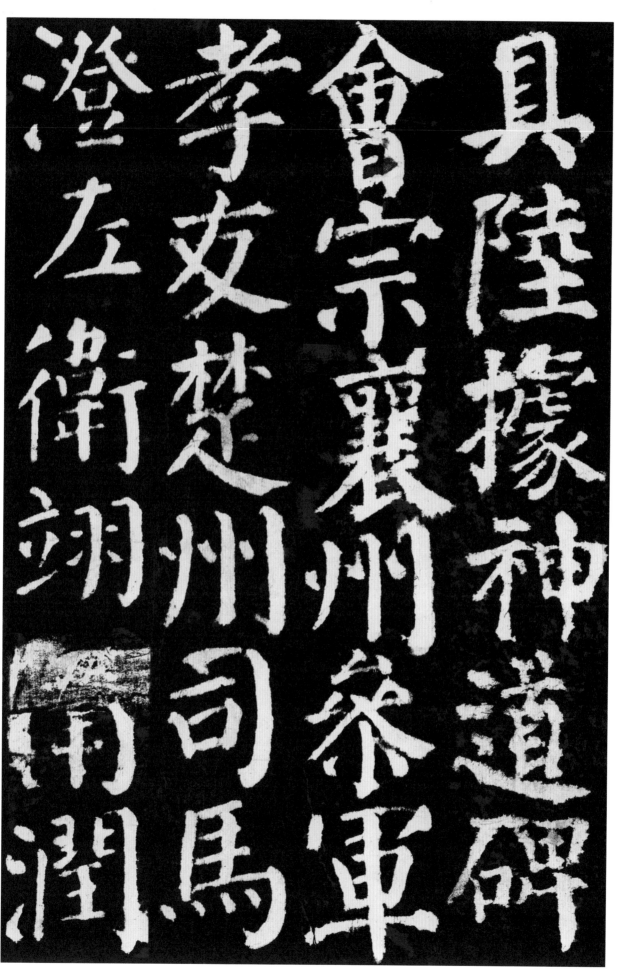

具陆据《神道碑》。会宗，襄州参军。孝友，楚州司马。澄，左卫翊卫。润，

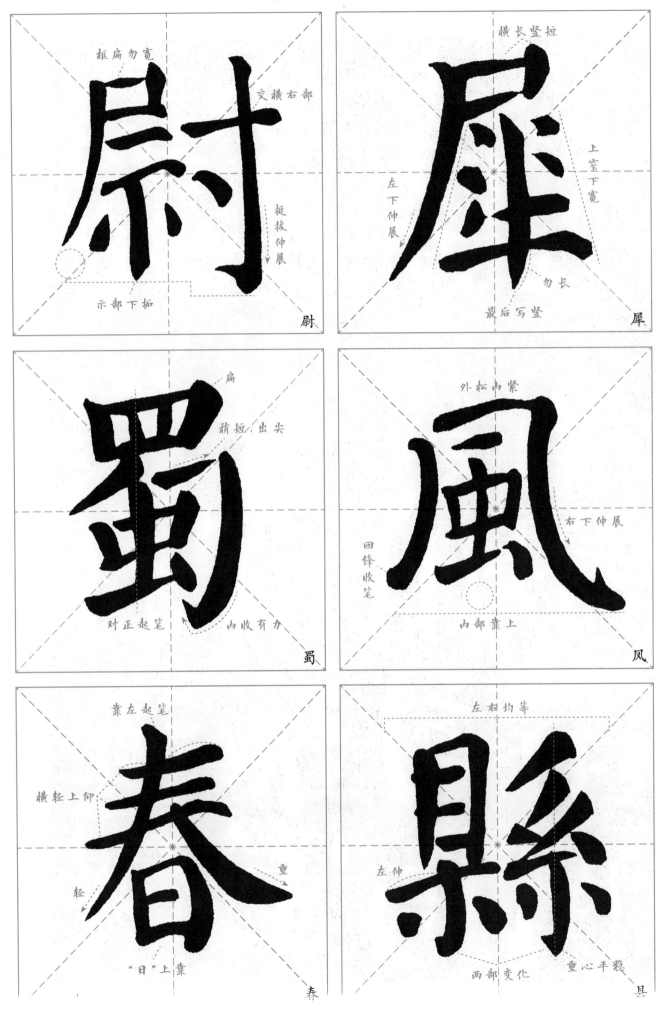

尉　框扁勿寬　交横右部　挺拔伸展　示部下拓　尉

犀　横长竖短　上窄下宽　左下伸展　勿长　最后写竖　犀

蜀　扁　稍短出尖　对正起笔　内收有力　蜀

風　外松内紧　回锋收笔　右下伸展　内部靠上　风

春　靠左起笔　横轻上仰　轻　重　"日"上靠　春

縣　左右均等　左伸　两部变化　重心平稳　具

偶悦涪城尉曾

孙春卿工词翰

有风义明经拔

萃犀浦蜀二县

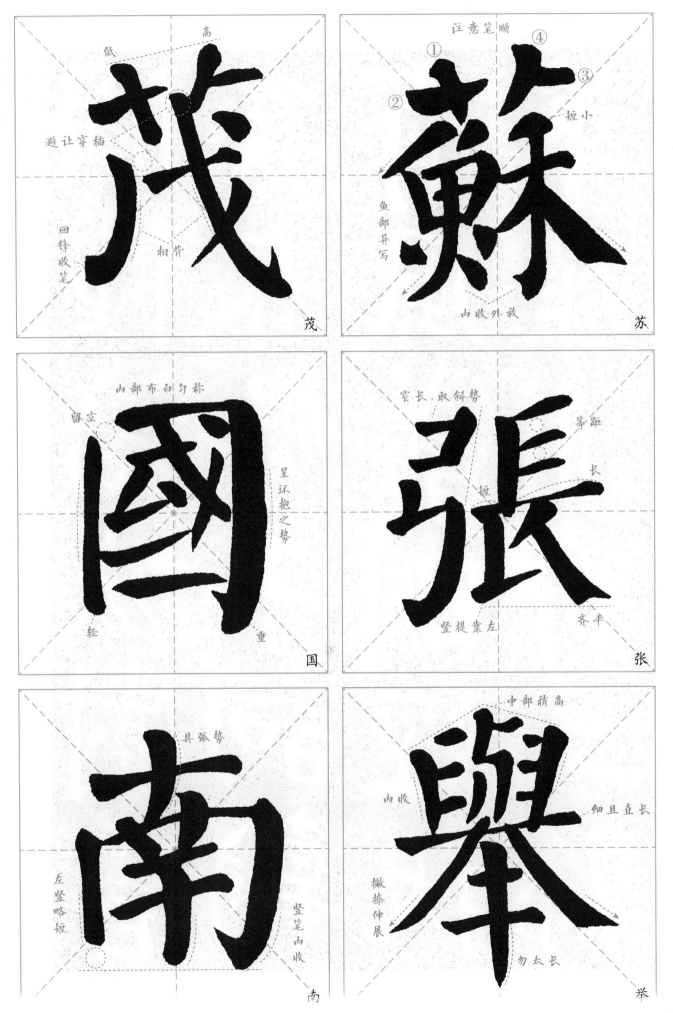

茂

苏

国

张

南

举

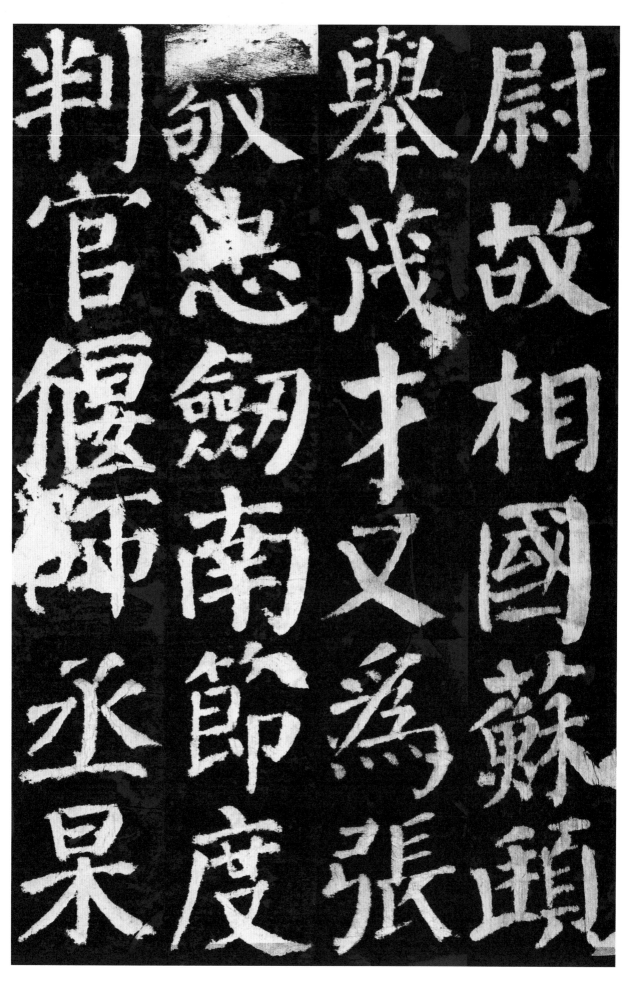

尉故相國蘇頲舉茂才又為張

敬忠劒南節度

判官偃師丞杲

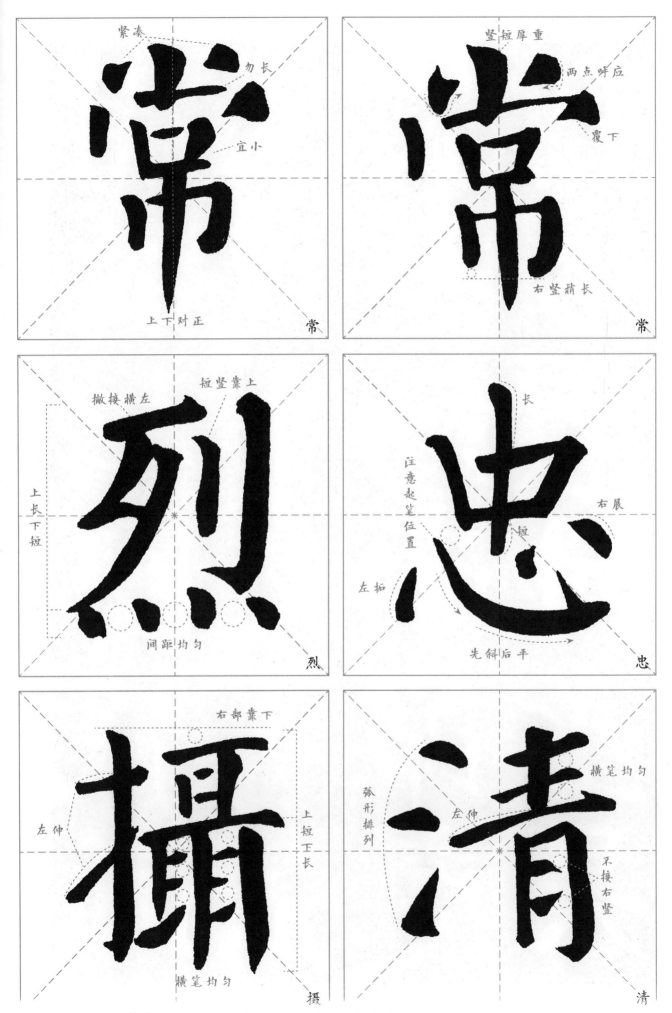

紧凑　勿长　宜小　上下对正　常

竖短犀重　两点呼应　覆下　右竖稍长　常

撇接横左　短竖靠上　上长下短　间距均匀　烈

长　短　注意起笔位置　右展　左拓　先斜后平　忠

右部靠下　左伸　上短下长　横笔均匀　摄

横笔均匀　左伸　弧形排列　不接右竖　清

卿忠烈有清識
吏幹累遷太常
丞攝常山太守
敕迸賊安禄山

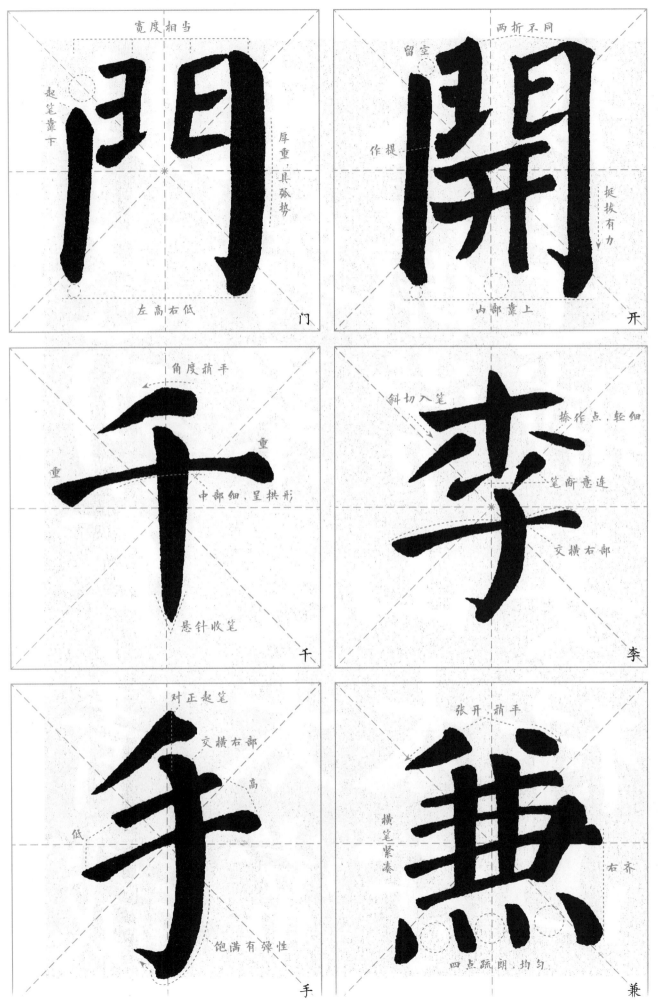

门

开

千

李

手

兼

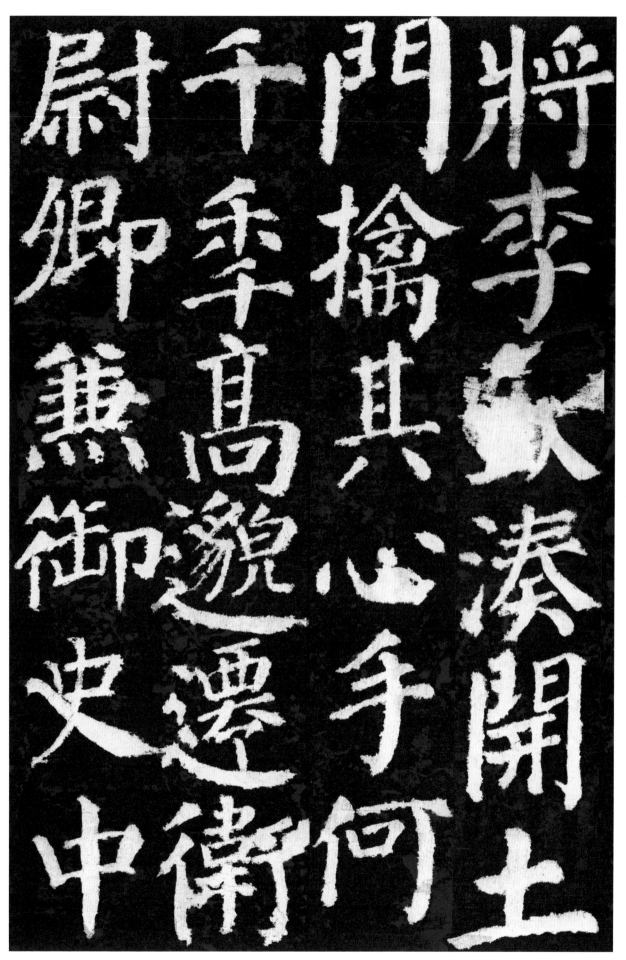

将李钦凑，开土门，擒其心手何千年、高邈，迁卫尉卿，兼御史中

将李钦凑开土
门擒其心手何
千季高邈遷衛
尉卿兼御史中

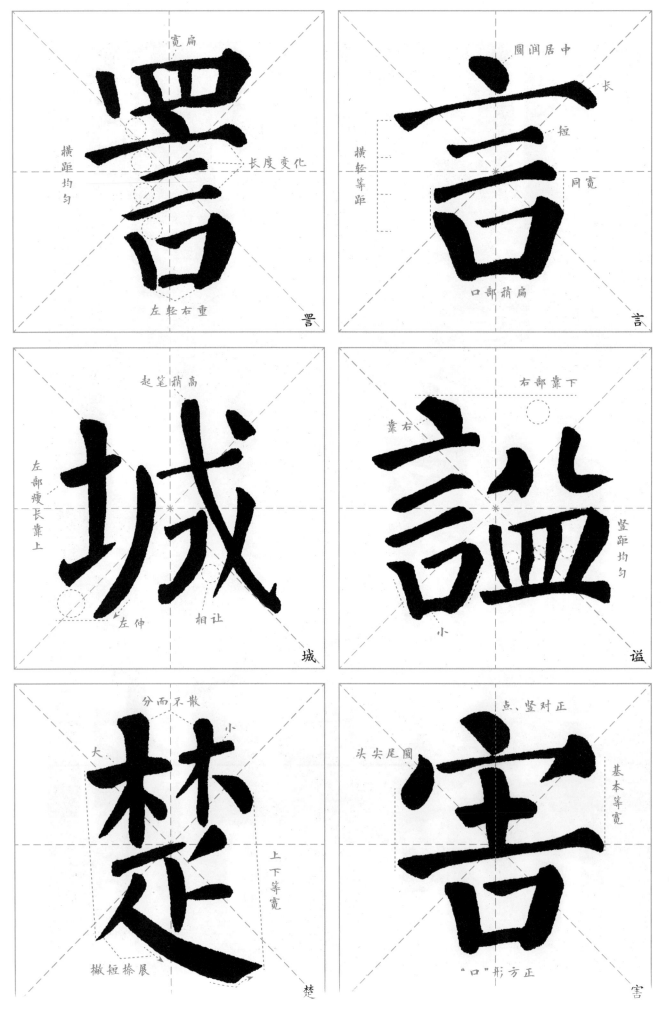

罟　　宽扁　　长度变化　　横距均匀　　左轻右重

言　　圆润居中　　长　　短　　同宽　　横轻等距　　口部稍扁

城　　起笔稍高　　左部瘦长靠上　　左伸　　相让

謚　　右部靠下　　靠右　　竖距均匀　　小

楚　　分而不散　　大　　小　　上下等宽　　撇短捺展

害　　点、竖对正　　头尖尾圆　　基本等宽　　"口"形方正

丞。城守陷贼，东京遇害，楚毒参下，詈言不绝。赠太子太保，谥曰

丞城守陷贼东京遇害楚毒参下詈言不绝赠太子太保谥曰

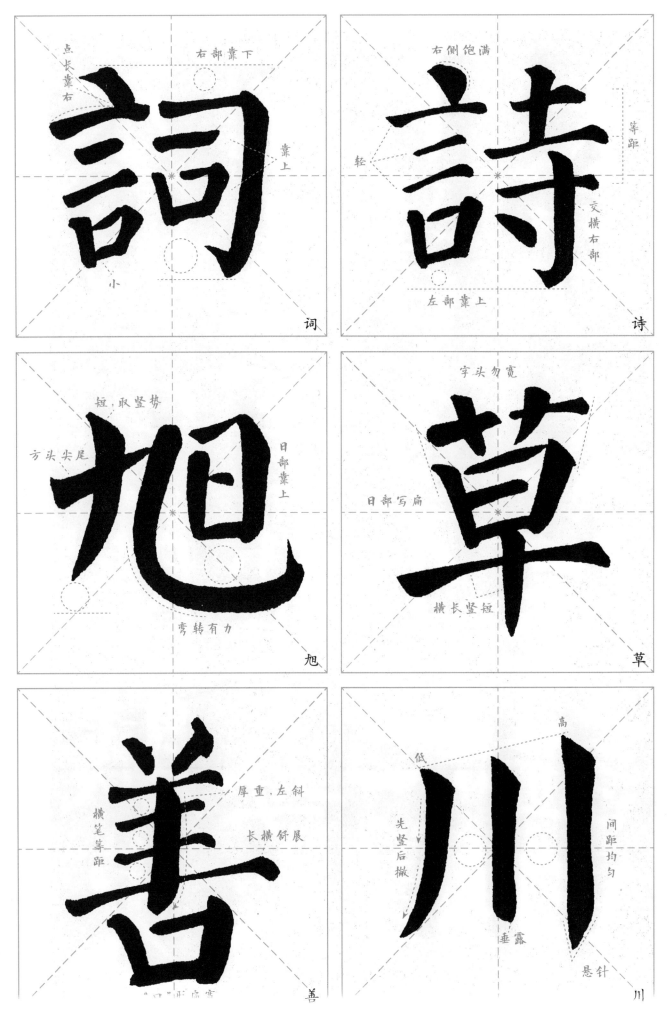

词

点长靠右 右部靠下 靠上 小

诗 右侧饱满 等距 轻 交横右部 左部靠上

旭 短,取竖势 方头尖尾 日部靠上 弯转有力

草 字头勿宽 日部写扁 横长竖短

善 厚重,左斜 长横舒展 横笔等距 "口"形

川 高 低 先竖后撇 间距均匀 垂露 悬针

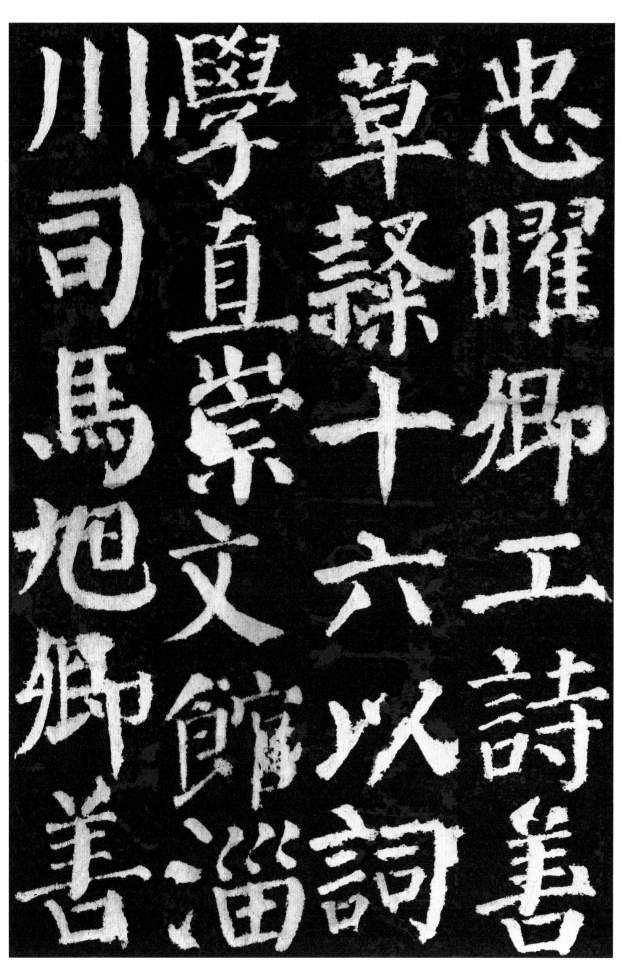

忠。曜卿，工诗，善草隶，十六以词学直崇文馆，淄川司马。旭卿，善

忠曜卿工詩善

草隸十六以詞

學直崇文館淄

川司馬旭卿善

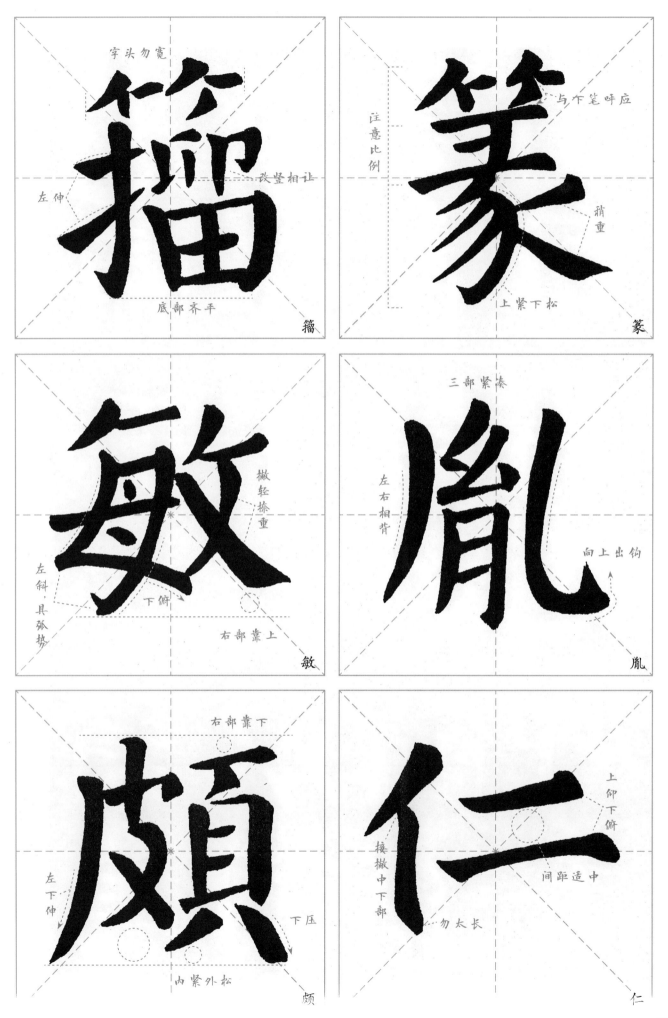

篆

字头勿宽
左伸
改竖相让
底部齐平

籀

注意比例
与下笔呼应
稍重
上紧下松

篆

撇轻捺重
左斜，具弧势
下俯
右部靠上

敏

三部紧凑
左右相背
向上出钩

胤

右部靠下
左下伸
下压
内紧外松

颀

上仰下俯
接撇中下部
间距适中
勿太长

仁

草书，胤山令。茂曾，讷言敏行，颇工篆籀，犍为司马。阙疑，仁孝，善

草書胤山令茂
曾訥言敏行頗
工篆籀犍為司
馬闕疑仁孝善

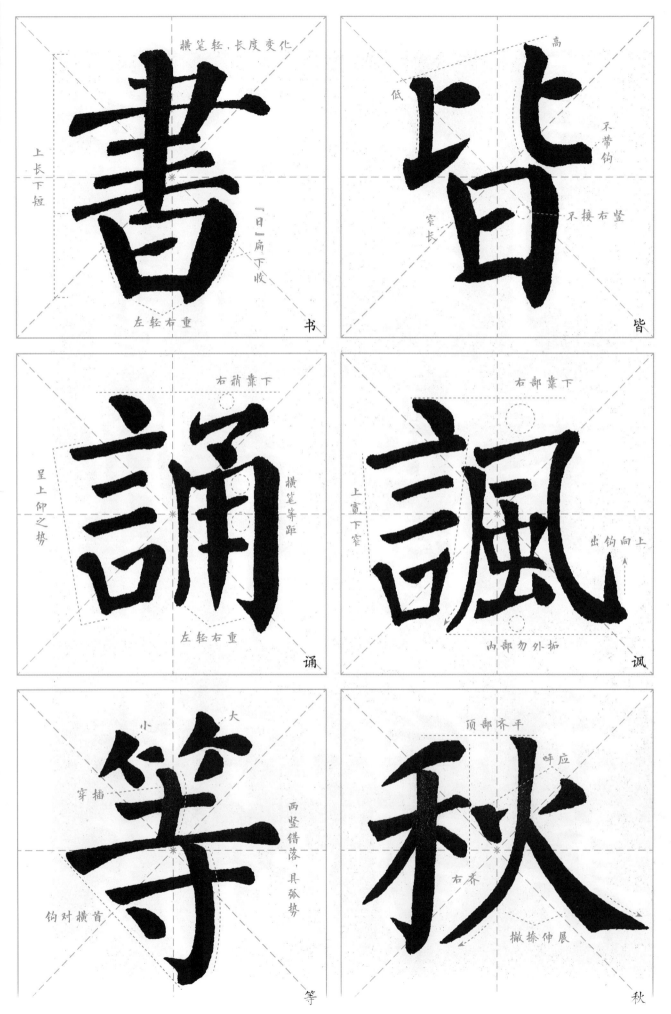

書

横笔轻，长度变化

上长下短

『日』扁下收

左轻右重

书

皆

高

低

不带钩

窄长

不接右竖

皆

誦

右稍靠下

横笔等距

呈上仰之势

左轻右重

诵

諷

右部靠下

上宽下窄

出钩向上

内部勿外拓

讽

等

小

大

穿插

两竖错落，具弧势

钩对横首

等

秋

顶部齐平

呼应

右齐

撇捺伸展

秋

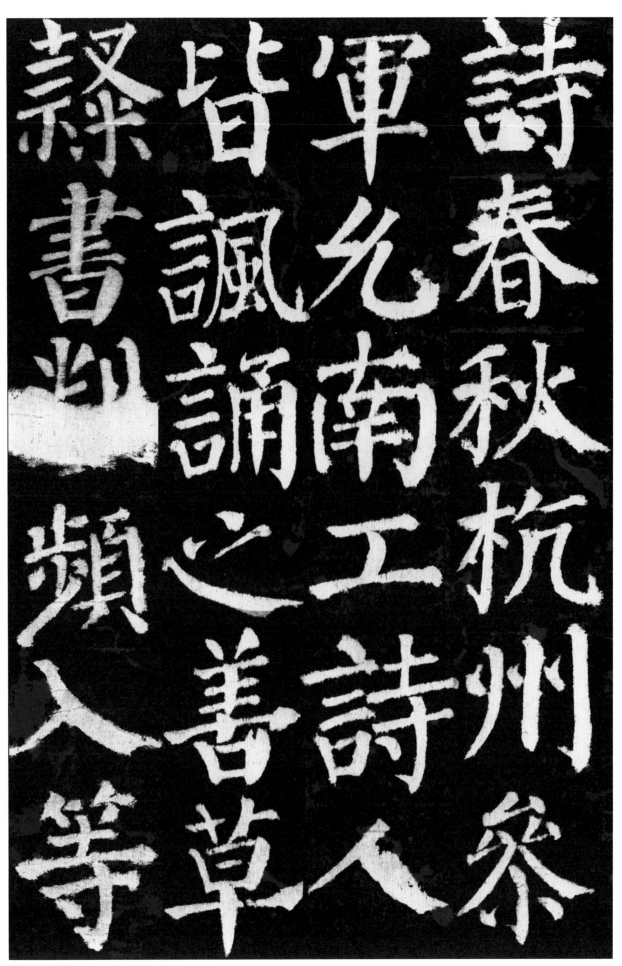

诗春秋杭州参

军允南工诗善草

皆讽诵之善草

絜书判频入等

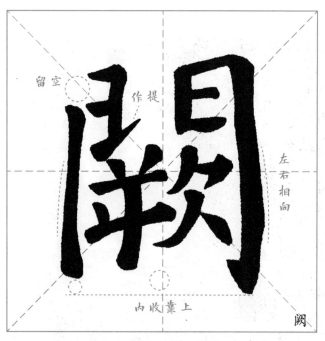

留空 作提 左右相向 内收靠上 阙

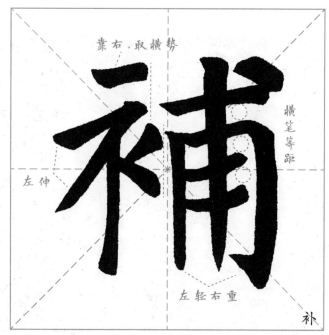

靠右取横势 横笔等距 左伸 左轻右重 补

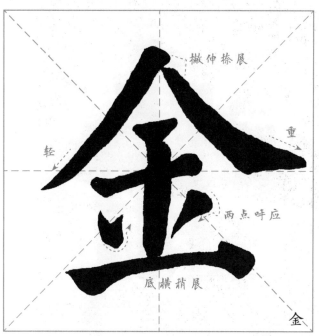

撇伸捺展 轻 重 两点呼应 底横稍展 金

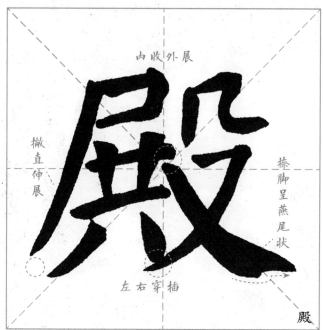

内收外展 撇直伸展 捺脚呈燕尾状 左右穿插 殿

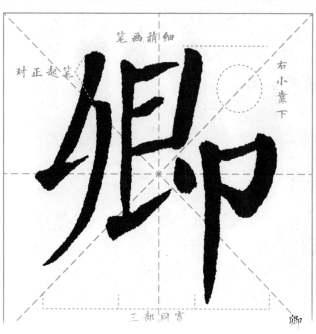

笔画稍细 对正起笔 右小靠下 三部同宽 卿

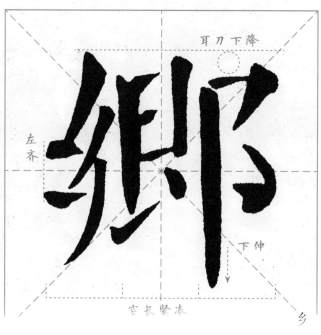

耳刀下降 左齐 下伸 窄长紧凑 乡

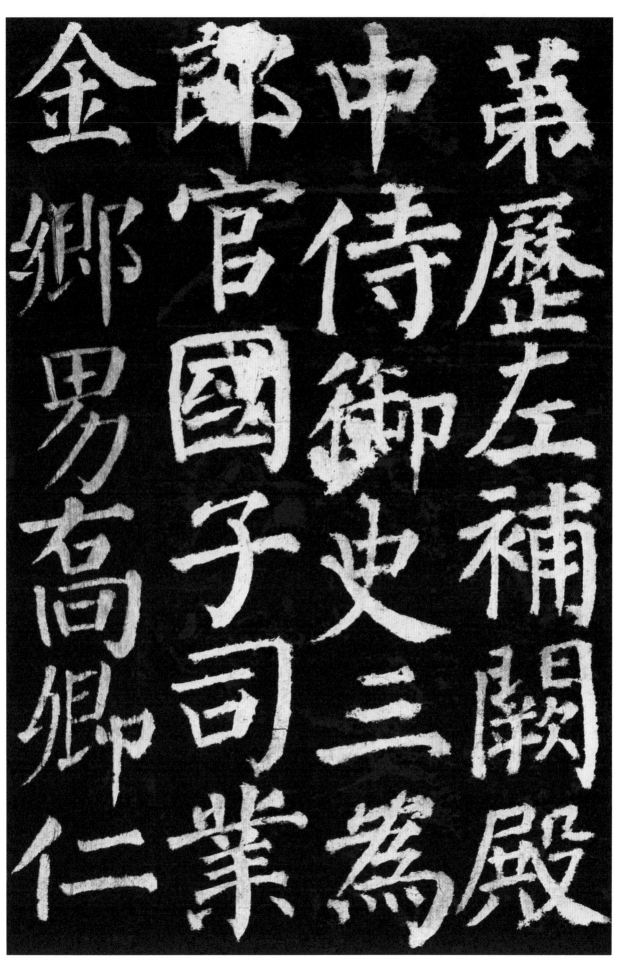

第歷左補闕殿

中侍御史三爲

郎官國子司

金鄉男右高卿仁

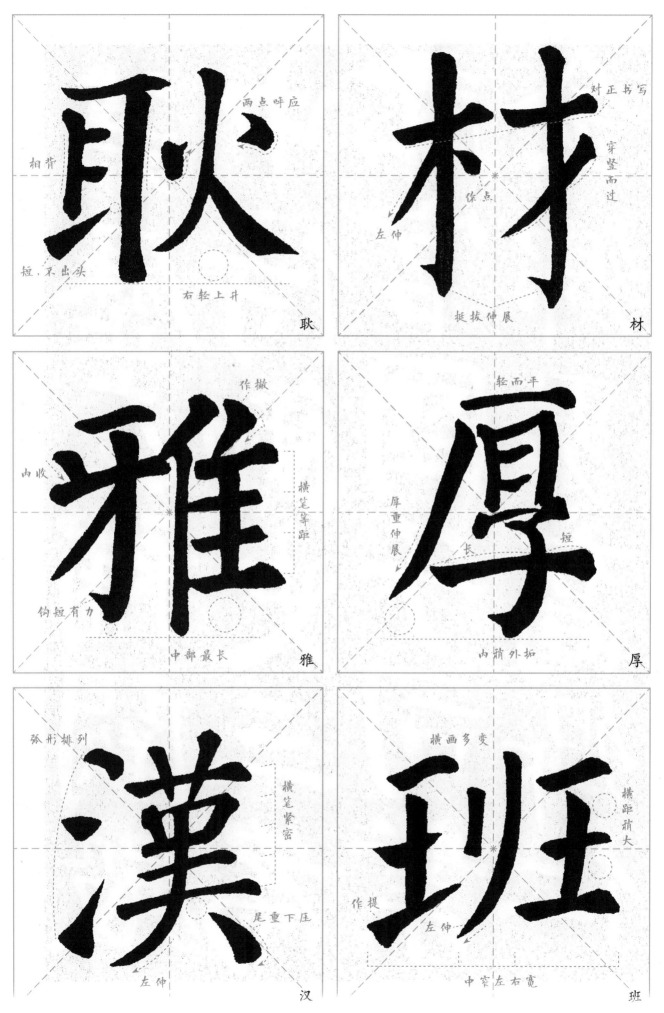

耿

两点呼应

相背

短，不出头

右轻上升

材

对正书写

穿竖而过

作点

左伸

挺拔伸展

雅

作撇

内收

横笔等距

钩短有力

中部最长

厚

轻而平

厚重伸展

长

短

内稍外拓

汉

弧形排列

横笔紧密

尾重下压

左伸

班

横画多变

横距稍大

作提

左伸

中窄左右宽

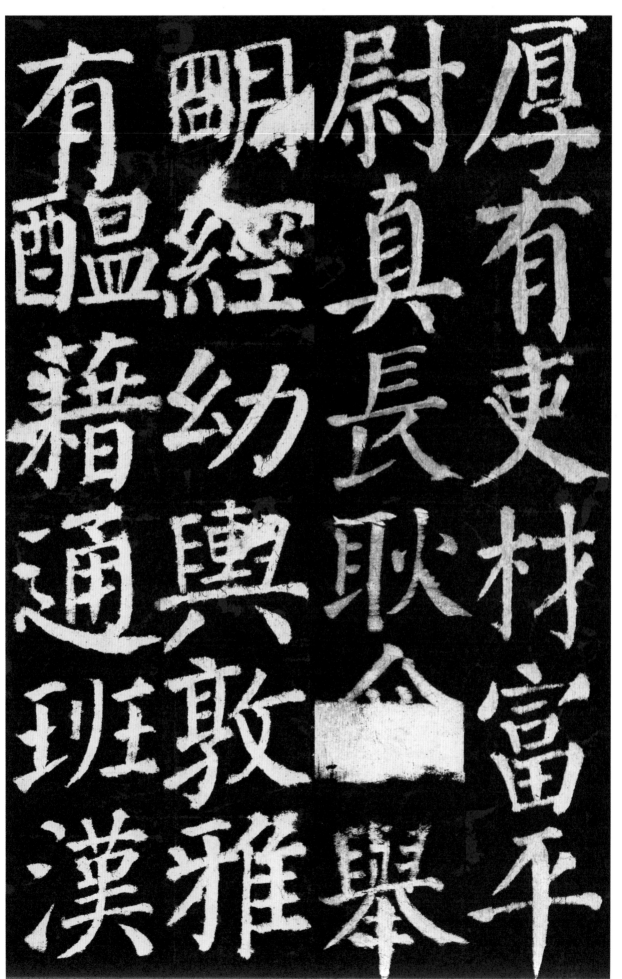

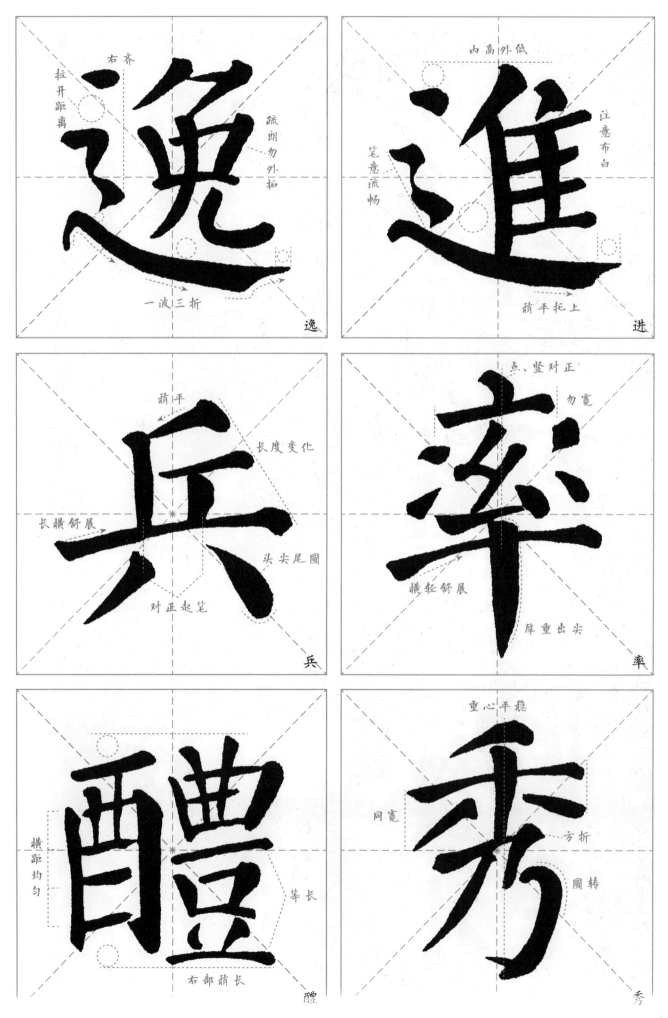

逸

右齐
拉开距离
疏朗勿外拓
一波三折

进

内高外低
注意布白
笔意流畅
稍平托上

兵

稍平
长度变化
长横舒展
头尖尾圆
对正起笔

率

点、竖对正
勿宽
横轻舒展
厚重出尖

醴

横距均匀
等长
右部稍长

秀

重心平稳
同宽
方折
圆转

96

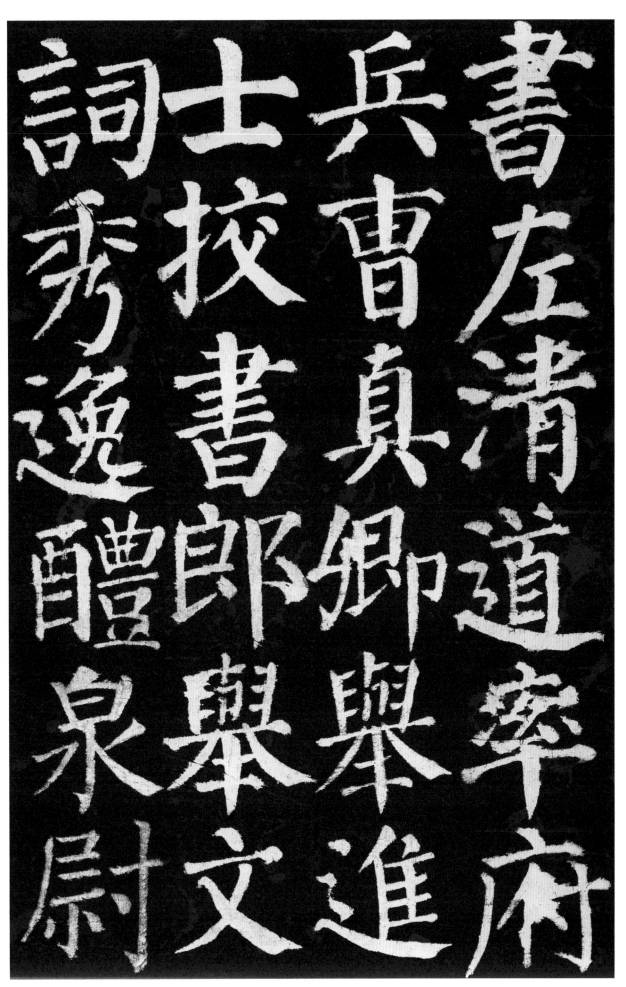

書左清道率府
兵曹真卿舉進
士校書郎舉文
詞秀逸醴泉尉

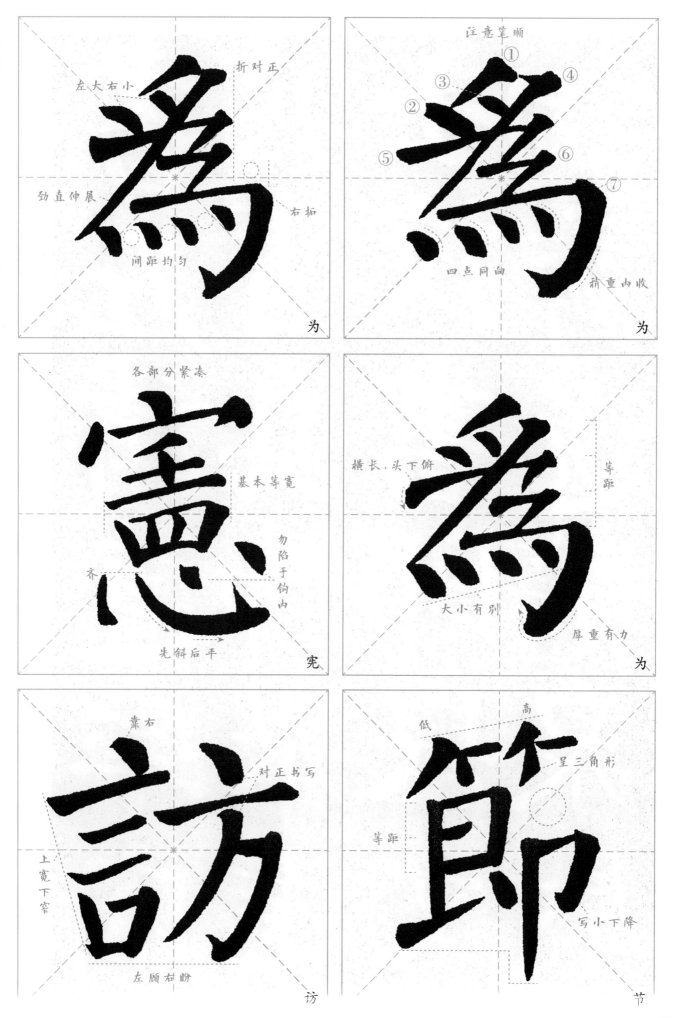

為

左大右小　折对正

劲直伸展　右拓

间距均匀

为

注意笔顺

① ③ ④ ⑤ ⑥ ⑦ ②

四点同向　销重内收

为

憲

各部分紧凑

基本等宽

勿陷于钩内

齐　先斜后平

宪

為

横长，头下俯　等距

大小有别　厚重有力

为

訪

靠右

对正书写

上宽下窄

左顾右盼

访

節

低　高

呈三角形

等距

写小下降

节

98

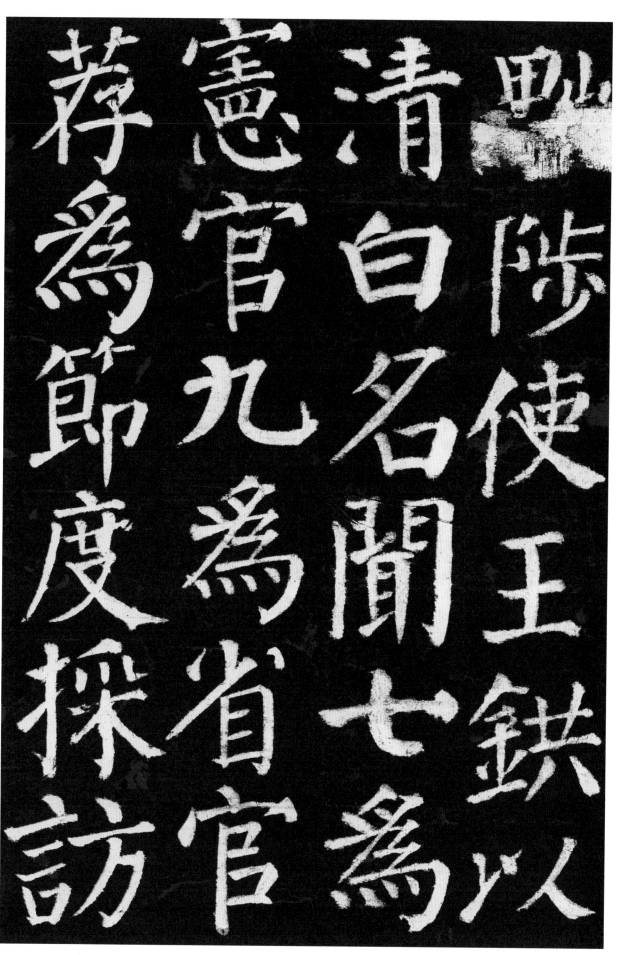

黜陟使王锐，以清白名闻。七为宪官，九为省官，荐为节度采访

黜陟使王锐以人
清白名闻七为
宪官九为省官
荐为节度採访

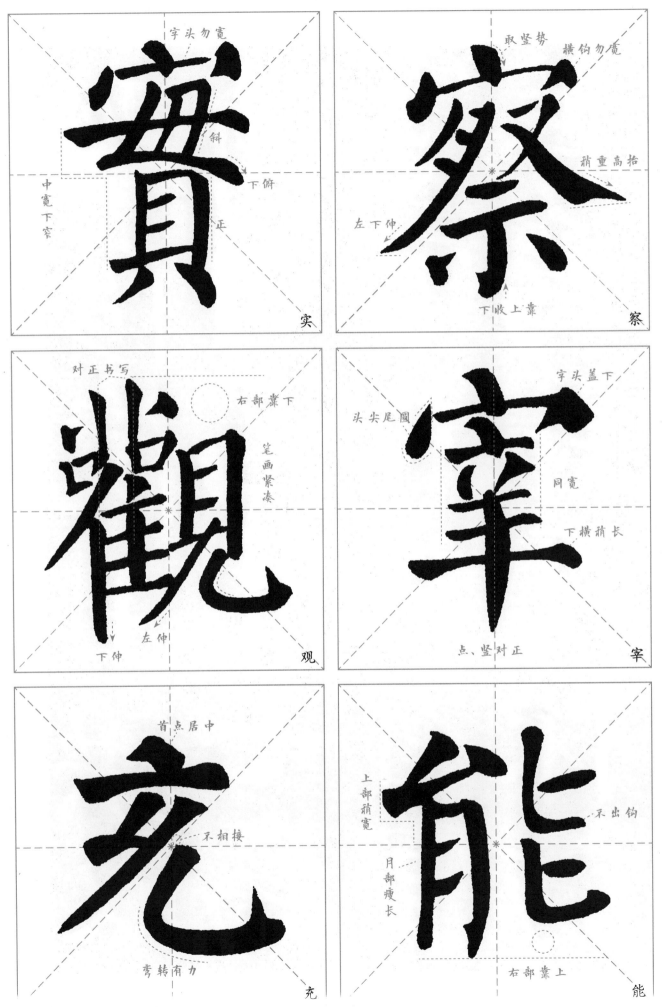

字头勿宽

斜

下俯

中宽下窄

正

实

取竖势 横钩勿宽

稍重高抬

左下伸

下收上靠

察

对正书写

右部靠下

笔画紧凑

左伸

下伸

观

字头盖下

头尖尾圆

同宽

下横稍长

点、竖对正

宰

首点居中

不相接

弯转有力

充

上部稍宽

不出钩

月部瘦长

右部靠上

能

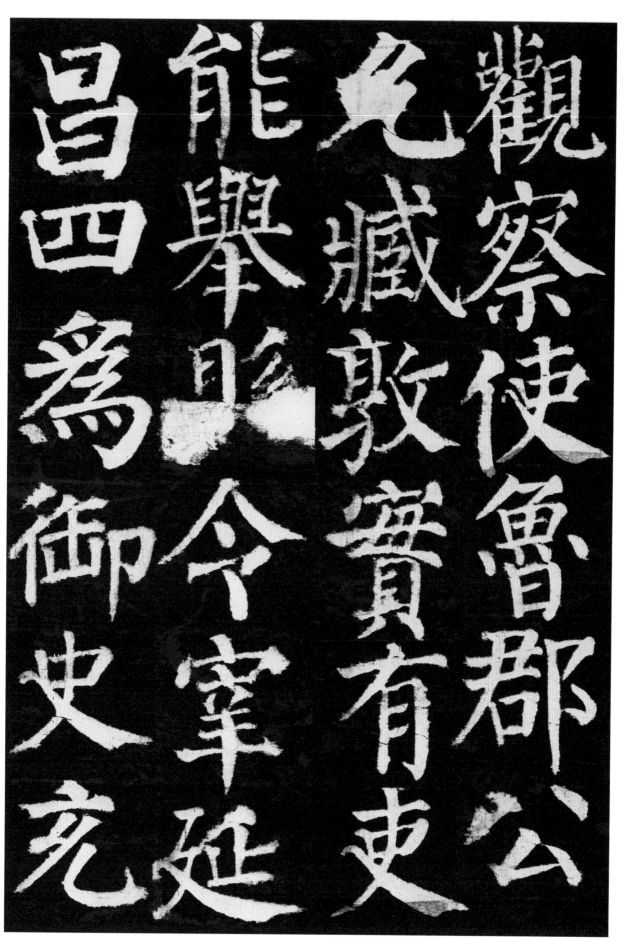

观察使，鲁郡公。允藏，敦实有吏能，举县令，宰延昌。四为御史，充

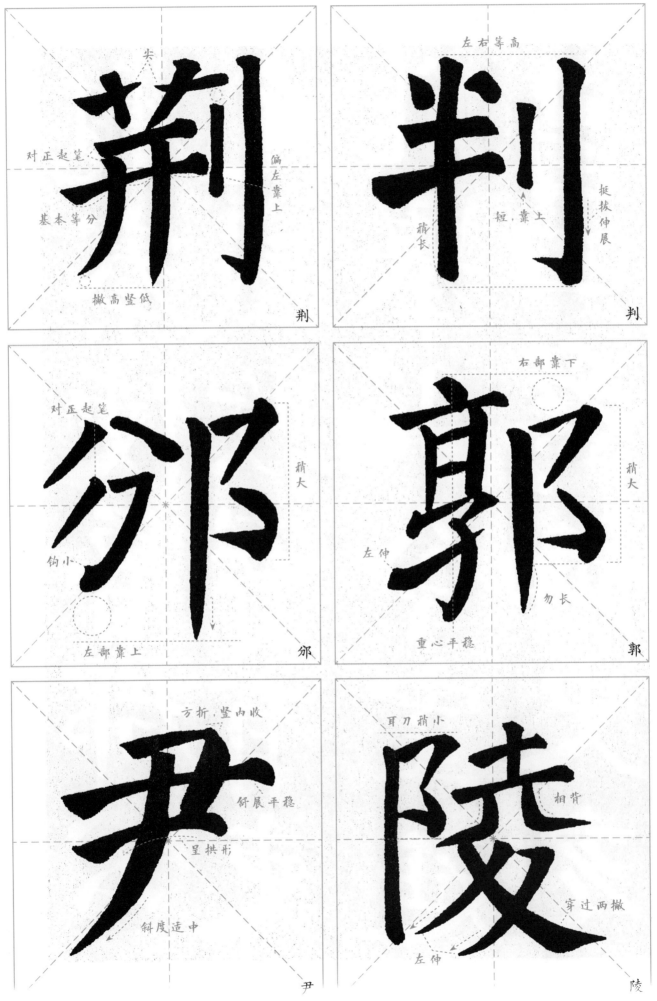

荆

尖
对正起笔
基本等分
撇高竖低
偏左靠上

判

左右等高
稍长
短,靠上
挺拔伸展

邻

对正起笔
稍大
钩小
左部靠上

郭

右部靠下
稍大
左伸
勿长
重心平稳

尹

方折,竖内收
舒展平稳
呈拱形
斜度适中

陵

耳刀稍小
相背
穿过两撇
左伸

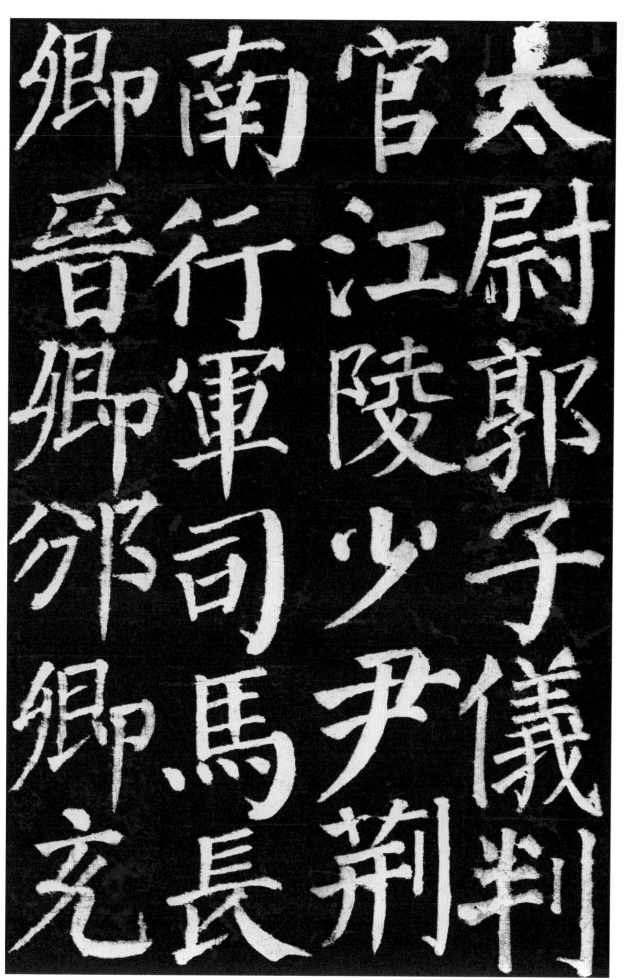

太尉郭子仪判官、江陵少尹、荆南行军司马。长卿、晋卿、邠卿、充

太尉郭子
儀判
官江陵少
尹荆
南行軍司
馬長
卿晉卿邠
卿充

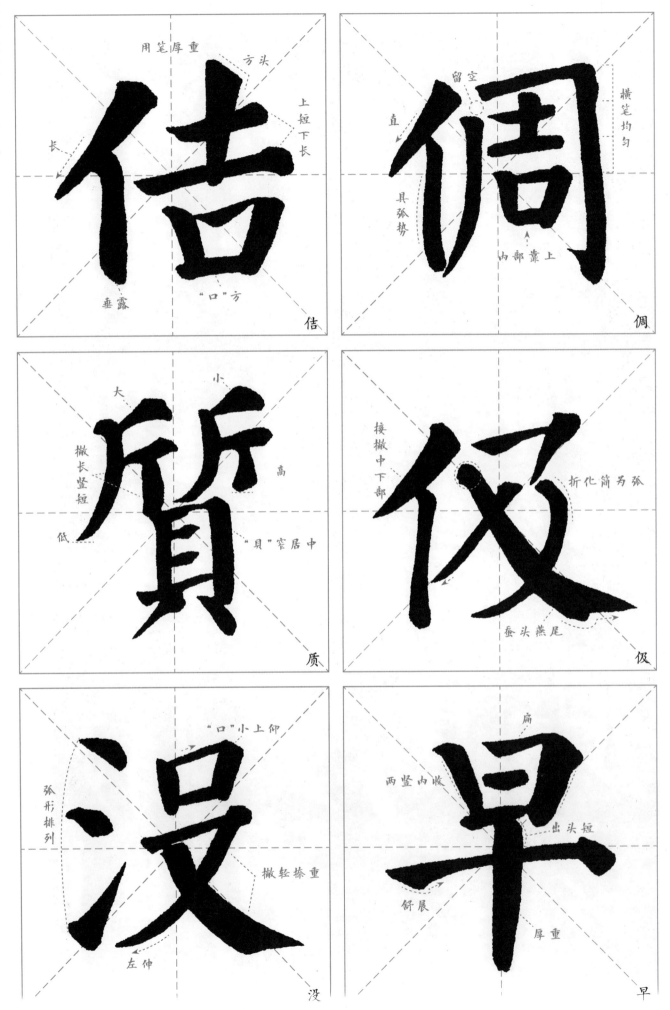

佶

用笔厚重　方头
上短下长
长
垂露　"口"方

倜

留空　横笔均匀
直
具弧势
凵部靠上

質

大　小
撇长竖短　高
低　"贝"窄居中

仅

接撇中下部　折化简为弧
蚕头燕尾

没

"口"小上仰
弧形排列
撇轻捺重
左伸

早

扁
两竖内收
出头短
舒展
厚重

國質多無早
世名鄉倜佶伋
倫延爲武官玄
孫紘通義尉没

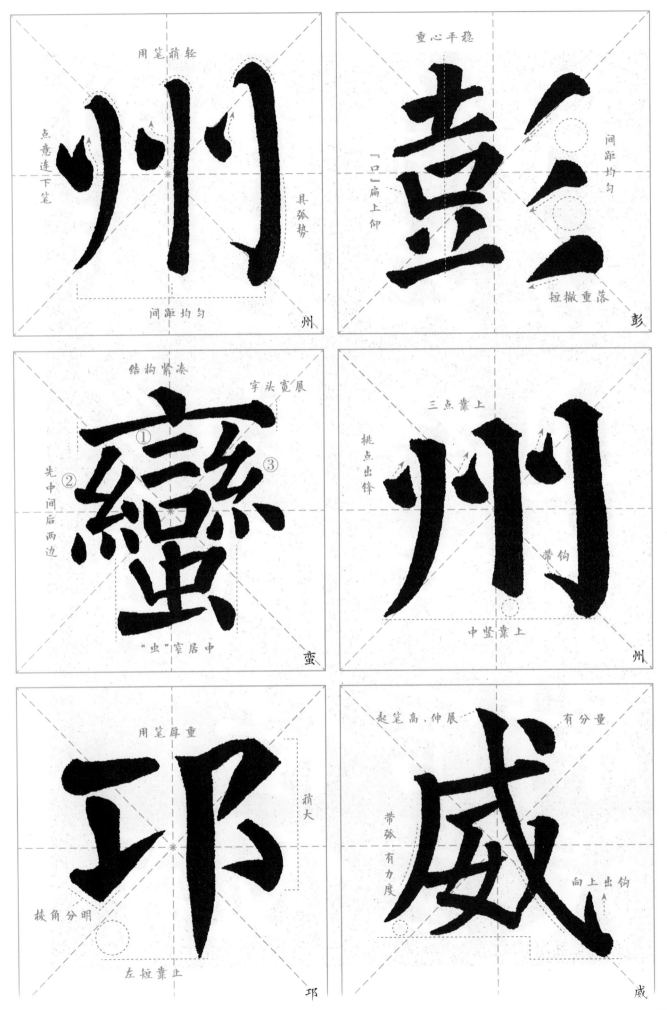

州

用笔稍轻

点意连下笔

具弧势

间距均匀

彭

重心平稳

「口」扁上仰

间距均匀

短撇重落

蛮

结构紧凑

字头宽展

①

②

③

先中间后两边

"虫"窄居中

州

三点靠上

挑点出锋

带钩

中竖靠上

邛

用笔厚重

稍大

棱角分明

左短靠止

威

起笔高,伸展

有分量

带弧有力度

向上出钩

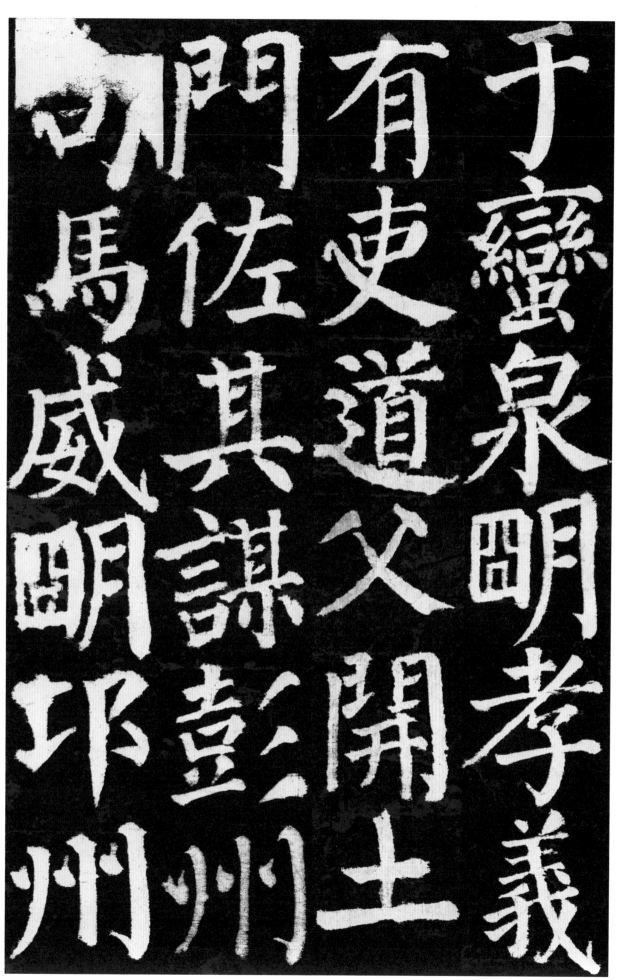

于蛮。泉明，孝义，有吏道，父开土门佐其谋，彭州司马。威明，邛州

于蛮泉明孝义有吏道父开土门佐其谋彭州司马威明邛州

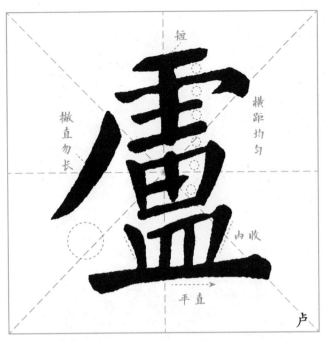

短
撇直勿长
横距均匀
内收
平直

卢

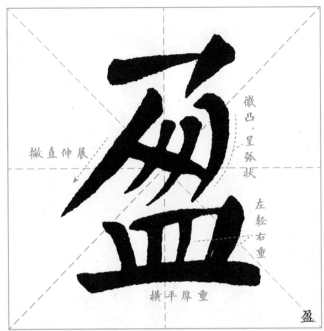

撇直伸展
微凸，呈弧状
左轻右重
横平厚重

盈

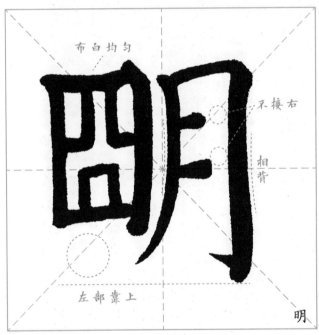

布白均匀
不接右
相背
左部靠上

明

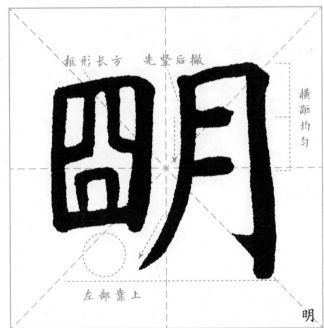

框形长方　先竖后撇
横距均匀
左部靠上

明

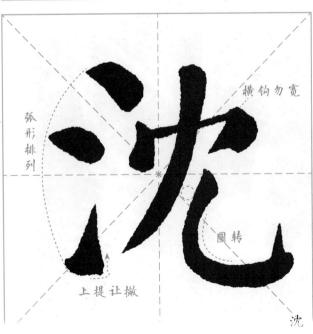

弧形排列
横钩勿宽
圆转
上提让撇

沈

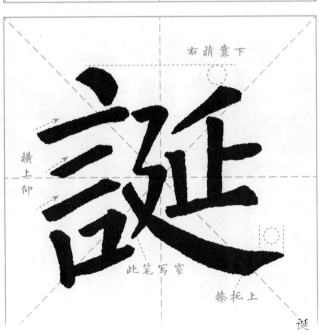

右稍靠下
横上仰
此笔写窄
捺托上

诞

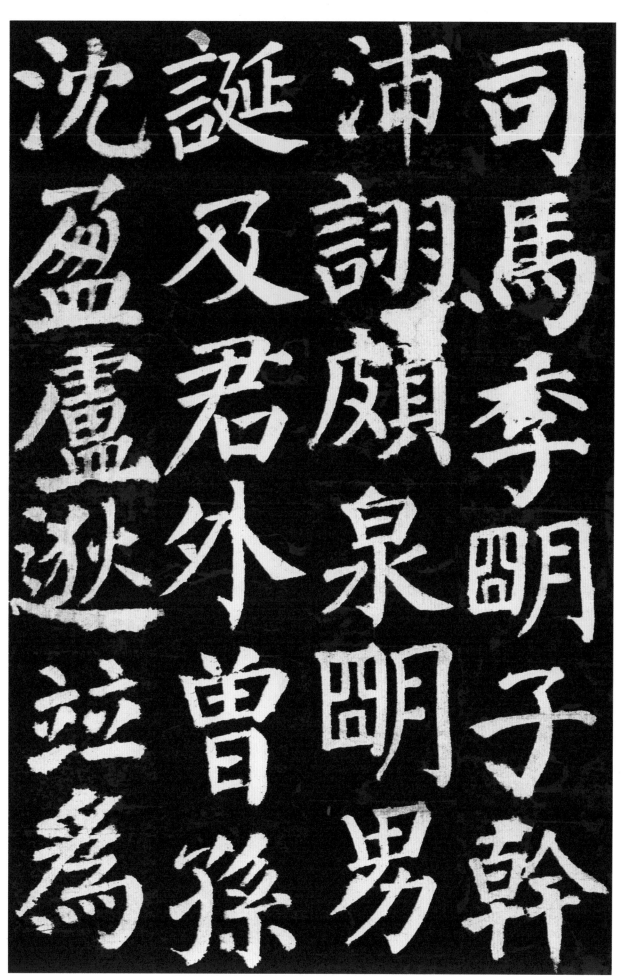

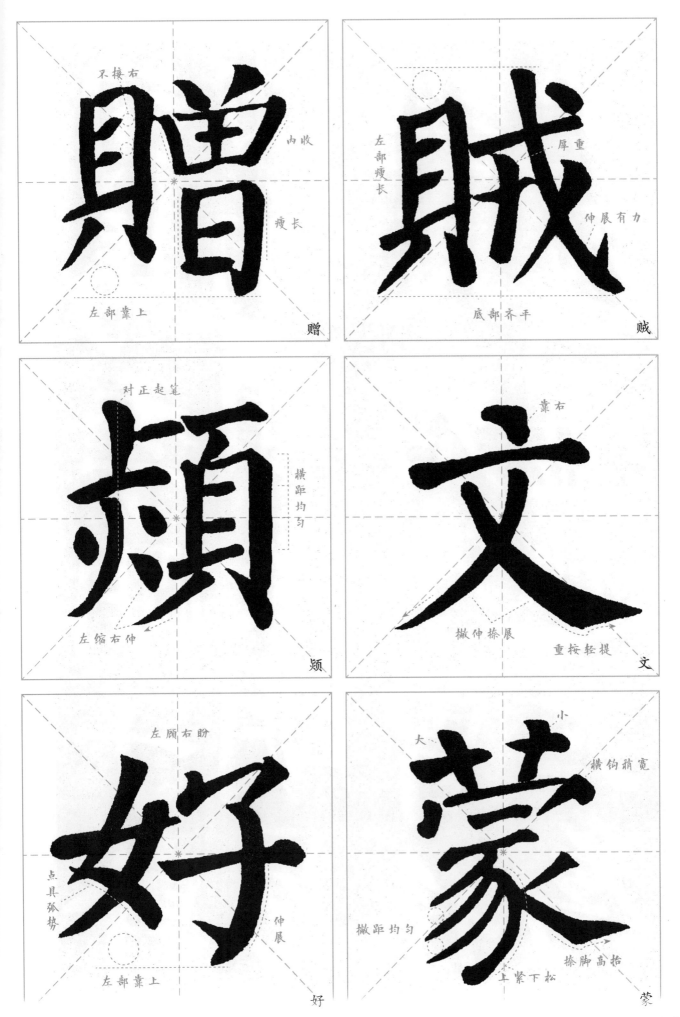

赠

不接右　内收　瘦长　左部靠上

贼

左部瘦长　厚重　伸展有力　底部齐平

颍

对正起笔　横距均匀　左缩右伸

文

靠右　撇伸捺展　重按轻提

好

左顾右盼　点具弧势　左部靠上　伸展

蒙

大　小　横钩稍宽　撇距均匀　捺脚高抬　上紧下松

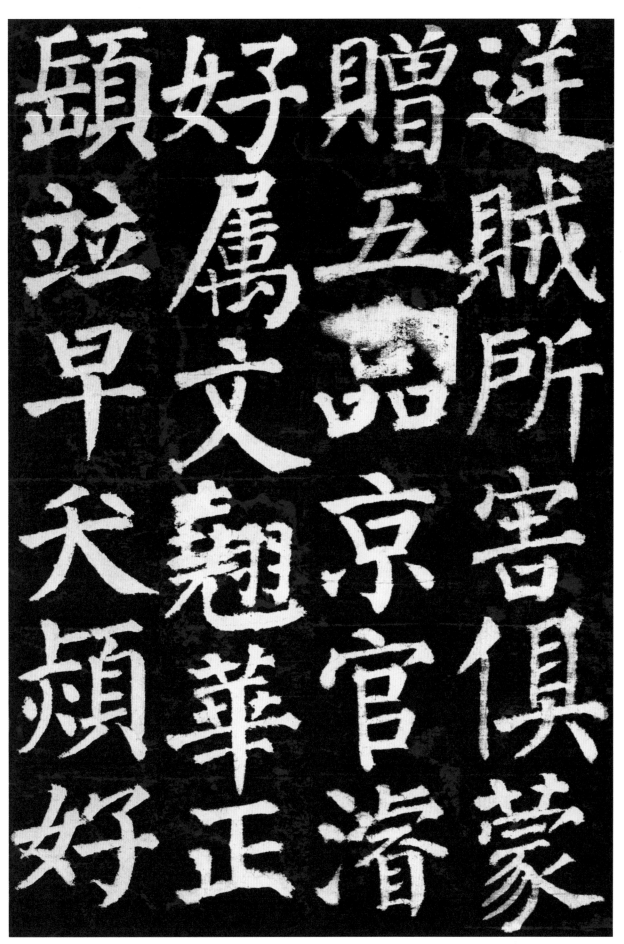

逆贼所害，俱蒙赠五品京官。潚，好属文。翘、华、正、颐，并早夭。颋，好

逆贼所害俱蒙赠五品京官潚好属文翘华正颐并早夭颋好

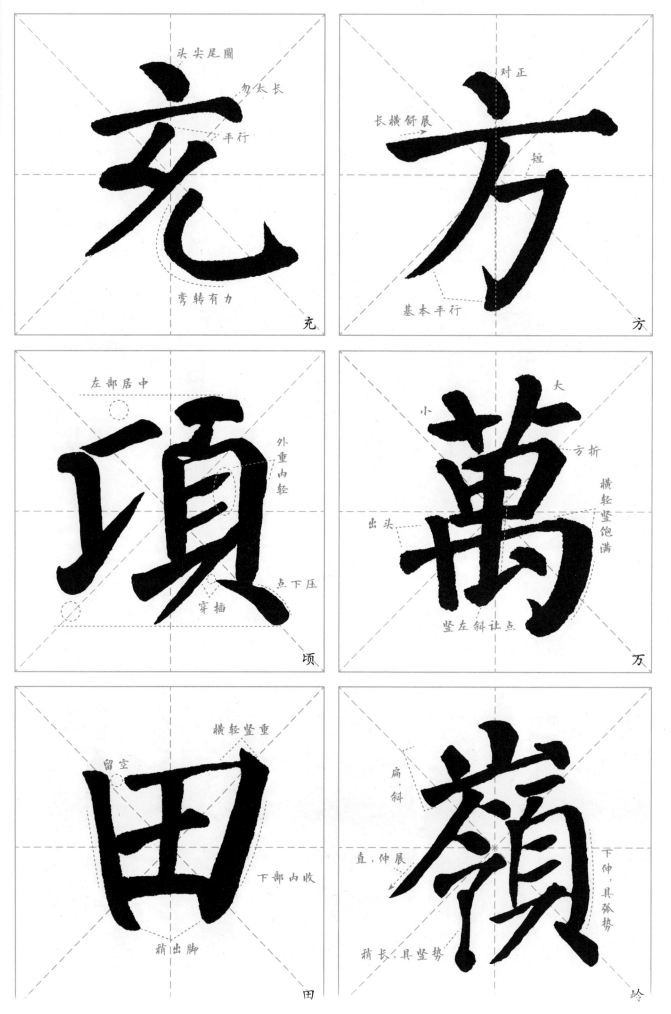

充

头尖尾圆
勿太长
平行
弯转有力

方

对正
长横舒展
短
基本平行

项

左部居中
外重山轻
点下压
穿插

萬

小
大
方折
横轻竖饱满
出头
竖左斜让点

田

横轻竖重
留空
下部内收
稍出脚

嶺

扁, 斜
直, 伸展
下伸, 具弧势
稍长, 具竖势

五言校書郎頍仁孝方正明經大理司直充張萬頃嶺南營田

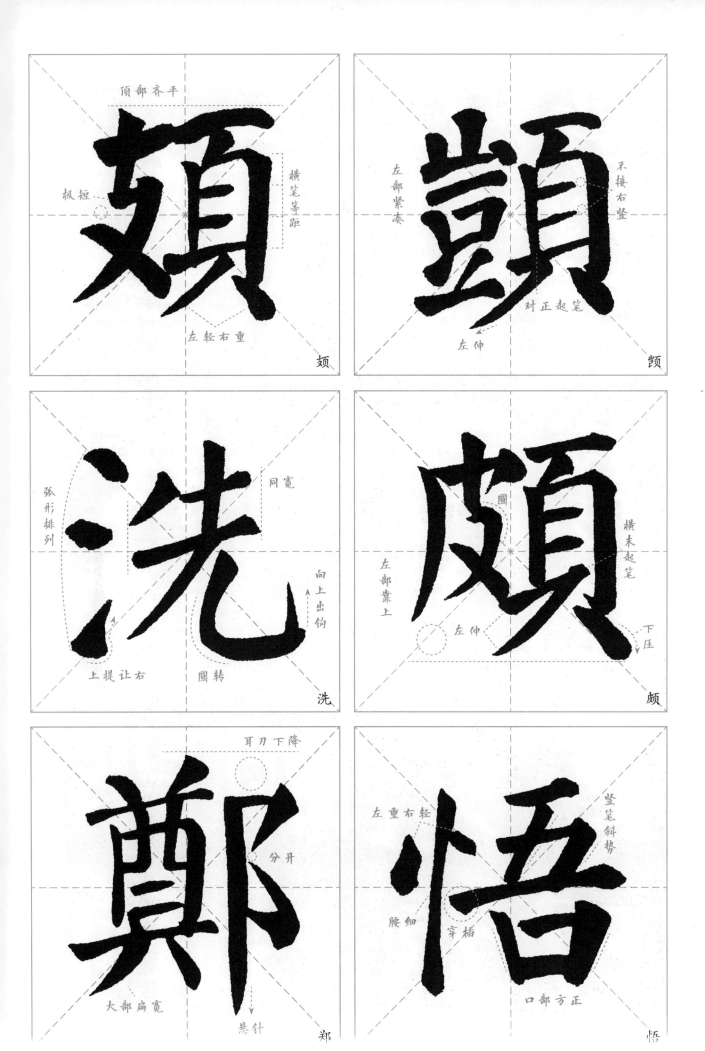

颊

颥

洗

颇

郑

悟

114

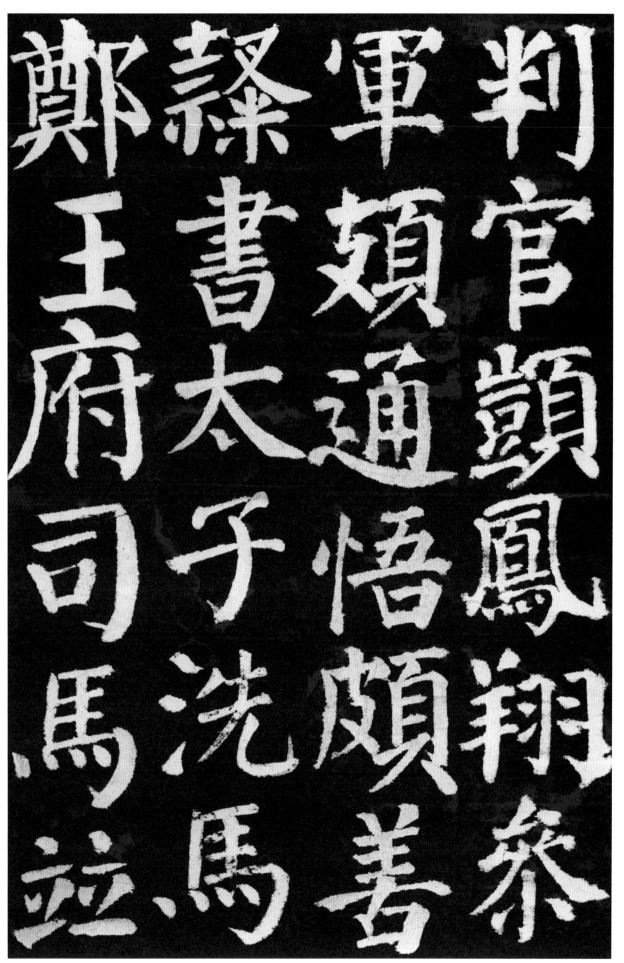

判官頤鳳翔参

軍�頤通悟頗善

鄭檠書太子洗馬迖

王府司馬迖

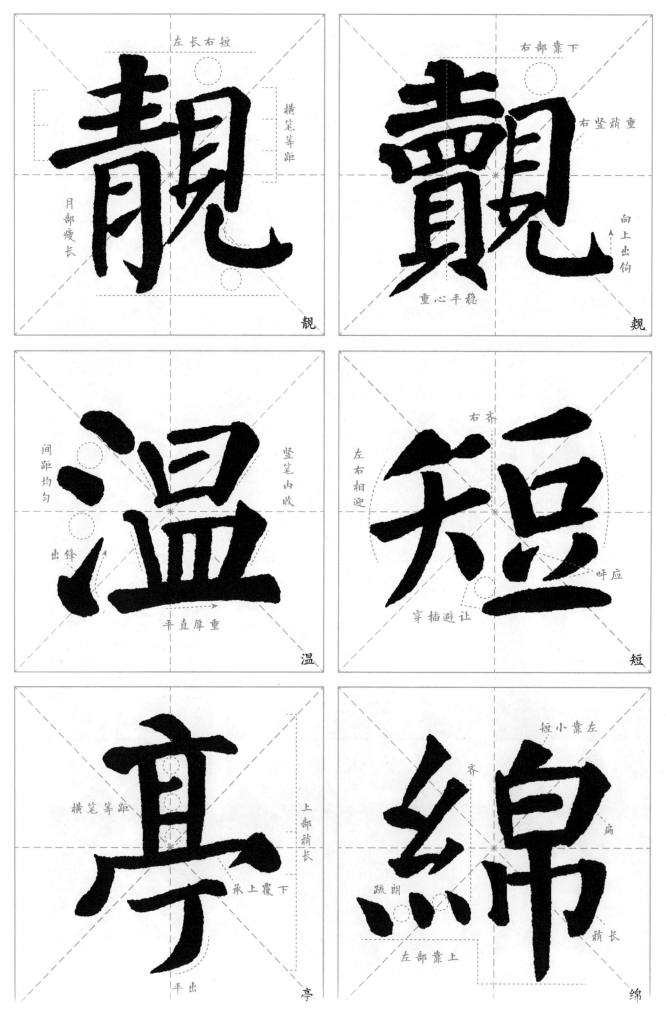

靓

左长右短
横笔等距
月部瘦长

觏

右部靠下
右竖稍重
重心平稳
向上出钩

温

间距均匀
出锋
竖笔内收
平直厚重

短

右齐
左右相迎
穿插避让
呼应

亭

横笔等距
上部稍长
承上覆下
平出

綿

短小靠左
齐
扁
稍长
踈朗
左部靠上

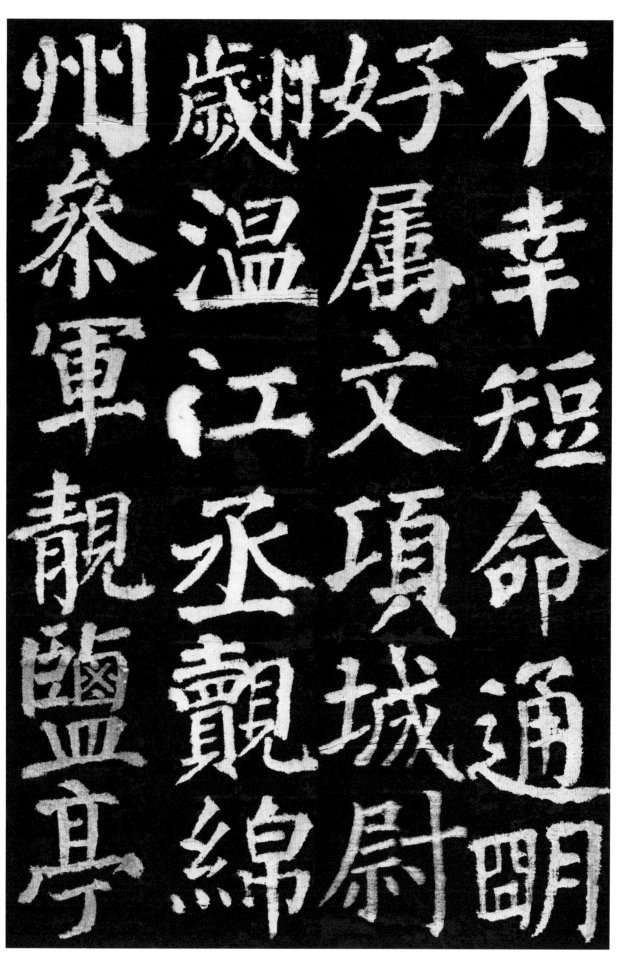

州
参
军

靓
盐
亭

歲
朋
温
江

丞
觌
綿

好
屬
文

項
城
尉

不
幸
短
命

通
明

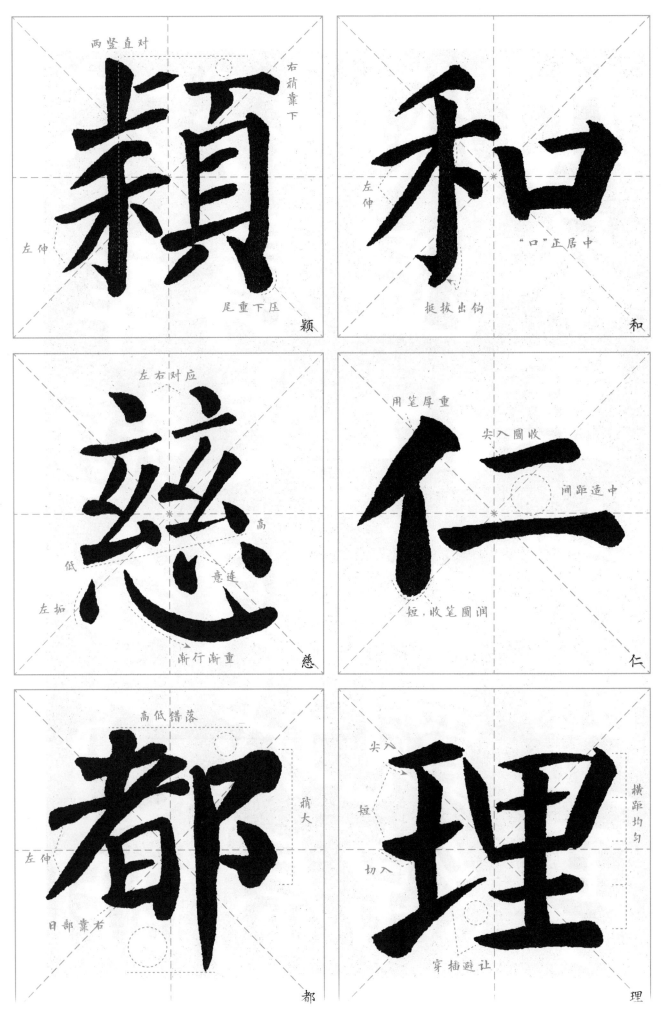

颖

两竖直对
右稍靠下
左伸
尾重下压

和

左伸
"口"正居中
挺拔出钩

慈

左右对应
高
低
意连
左抛
渐行渐重

仁

用笔厚重
尖入圆收
间距适中
短，收笔圆润

都

高低错落
稍大
左伸
日部靠右

理

尖入
短
切入
横距均匀
穿插避让

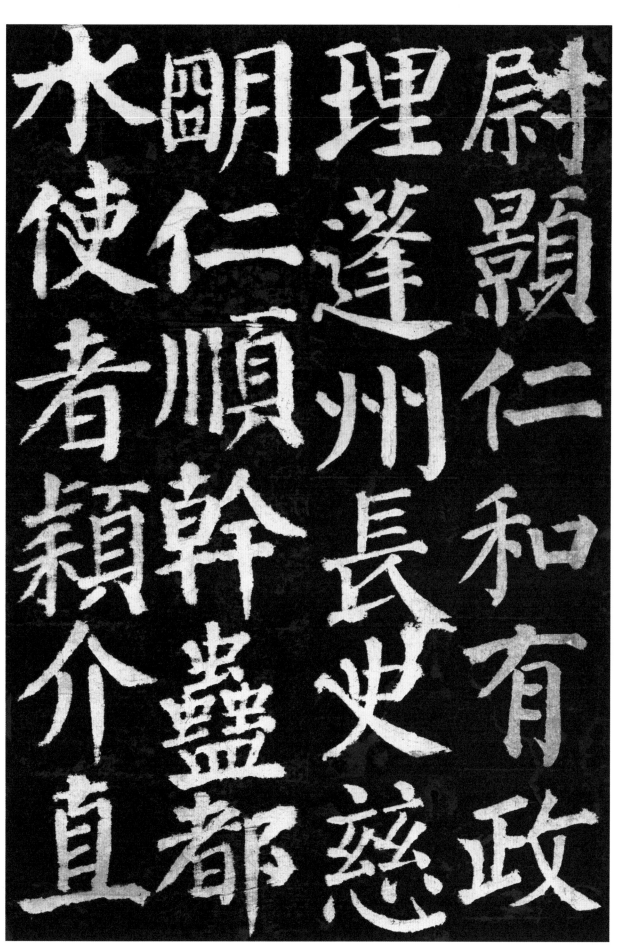

水明理尉

使仁蓬颙

者順州仁

颖幹長和

介蠱史有

直都慈政

尉。颙，仁和，有政理，蓬州长史。慈明，仁顺干蛊，都水使者。颖，介直，

119

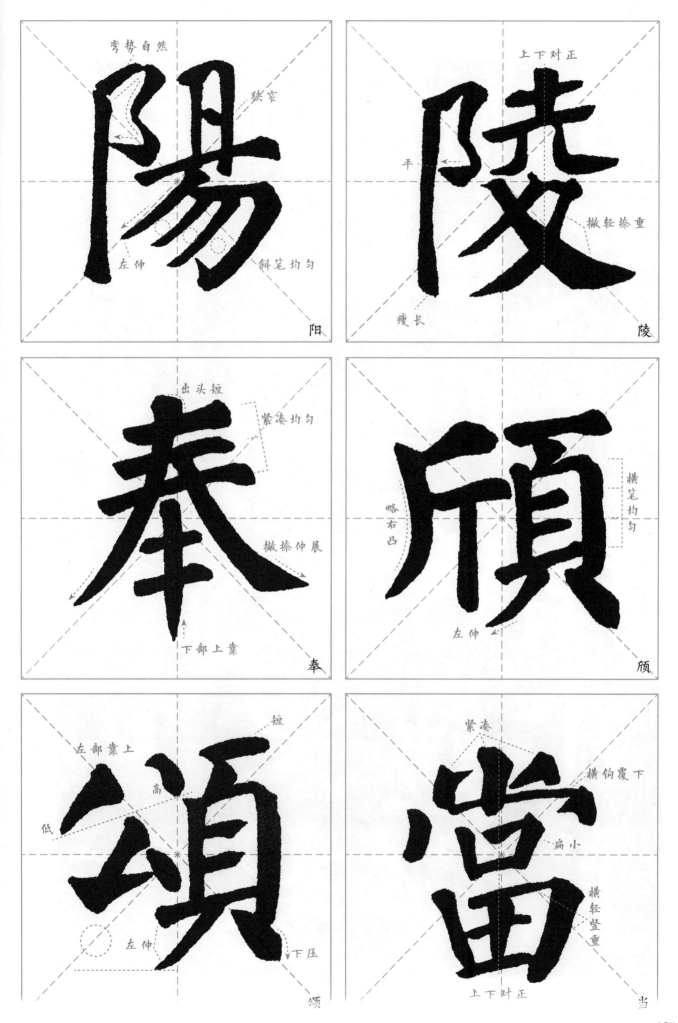

陽　弯势自然　狭窄　左伸　斜笔均匀　阳

陵　上下对正　平　撇轻捺重　瘦长　陵

奉　出头短　紧凑均匀　撇捺伸展　下部上靠　奉

頏　略右凸　横笔均匀　左伸　颃

頌　左部靠上　短　高　低　左伸　下庄　颂

當　紧凑　横钩覆下　扁小　横轻竖重　上下对正　当

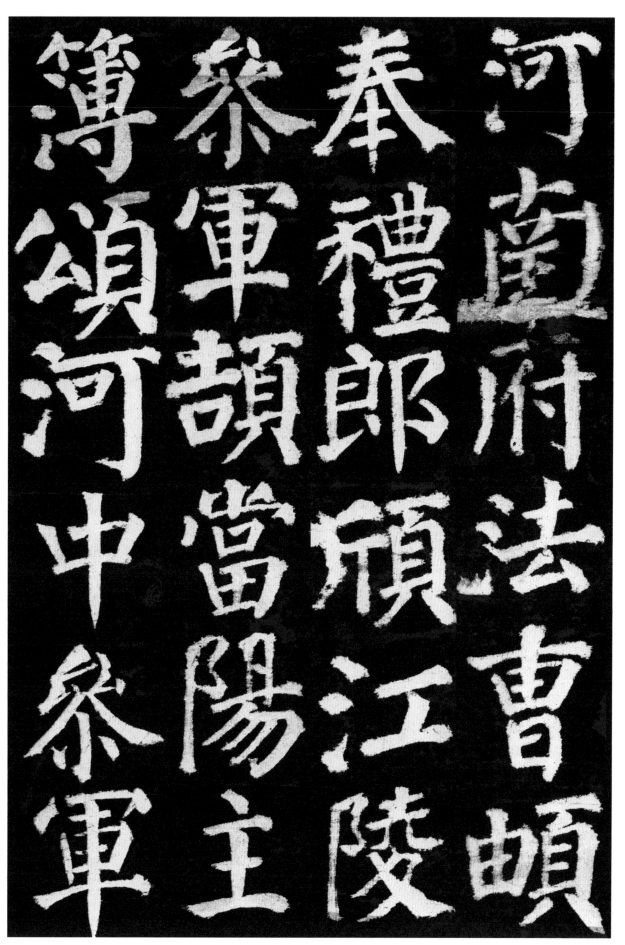

河南府法曹顿奉禮郎�颀江陵頡當陽主簿頌河中參軍

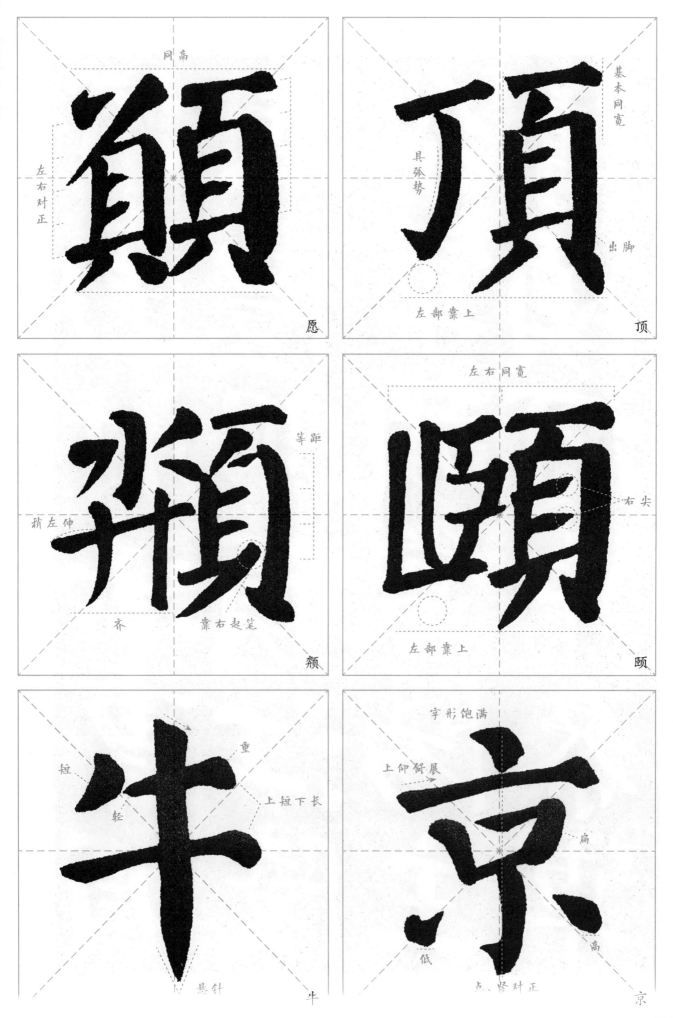

同高

左右对正

愿

基本同宽

具弧势

出脚

左部靠上

顶

等距

稍左伸

齐

靠右起笔

颊

左右同宽

右尖

左部靠上

颐

重

短

轻

上短下长

悬针

牛

字形饱满

上仰舒展

扁

低

高

点、竖对正

京

顶衞尉主簿顑

左千牛頤頯竝

京兆叅軍頋湏

頴竝童稚未仕

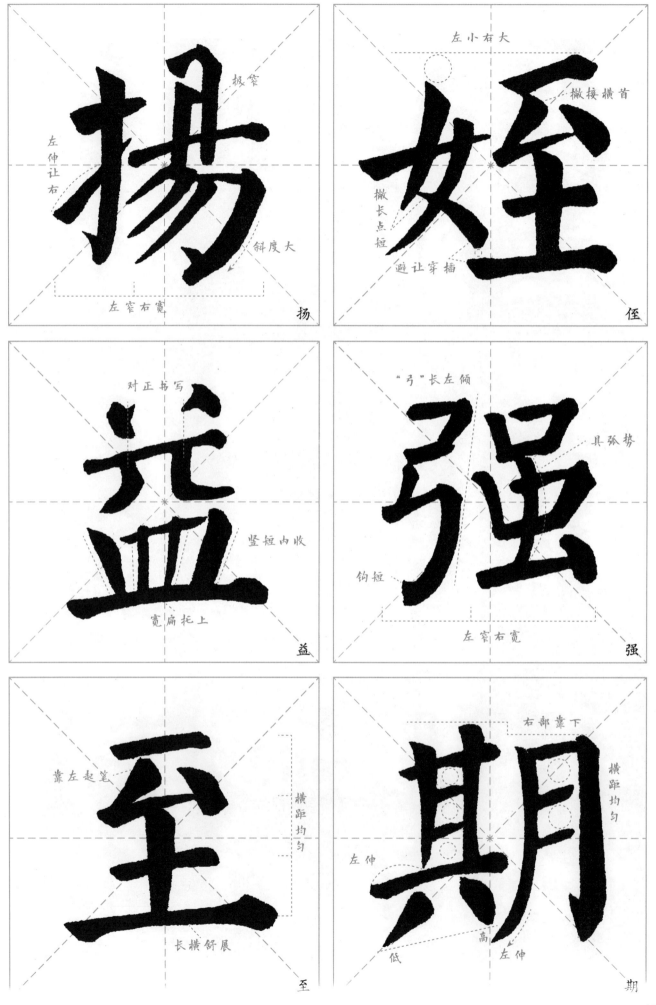

扬

极窄

左伸让右

斜度大

左窄右宽

侄

左小右大

撇接横首

撇长点短

避让穿插

益

对正书写

竖短内收

宽扁托上

强

"弓"长左倾

具弧势

钩短

左窄右宽

至

靠左起笔

横距均匀

长横舒展

期

右部靠下

横距均匀

左伸

左伸

高

低

124

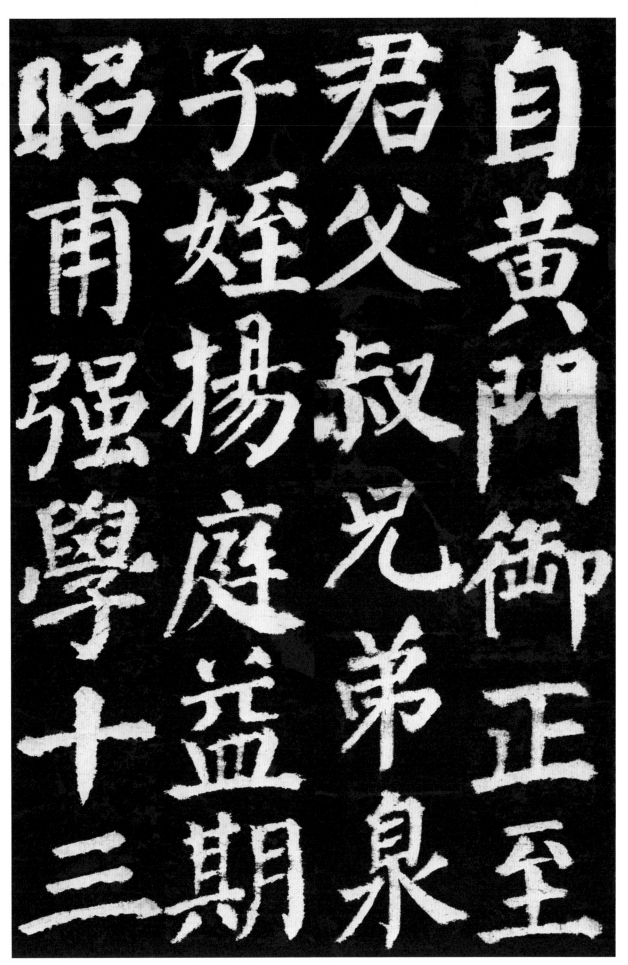

自黄門御正至
君父叔兄弟臮泉
子姪揚庭益期
昭甫强學十三

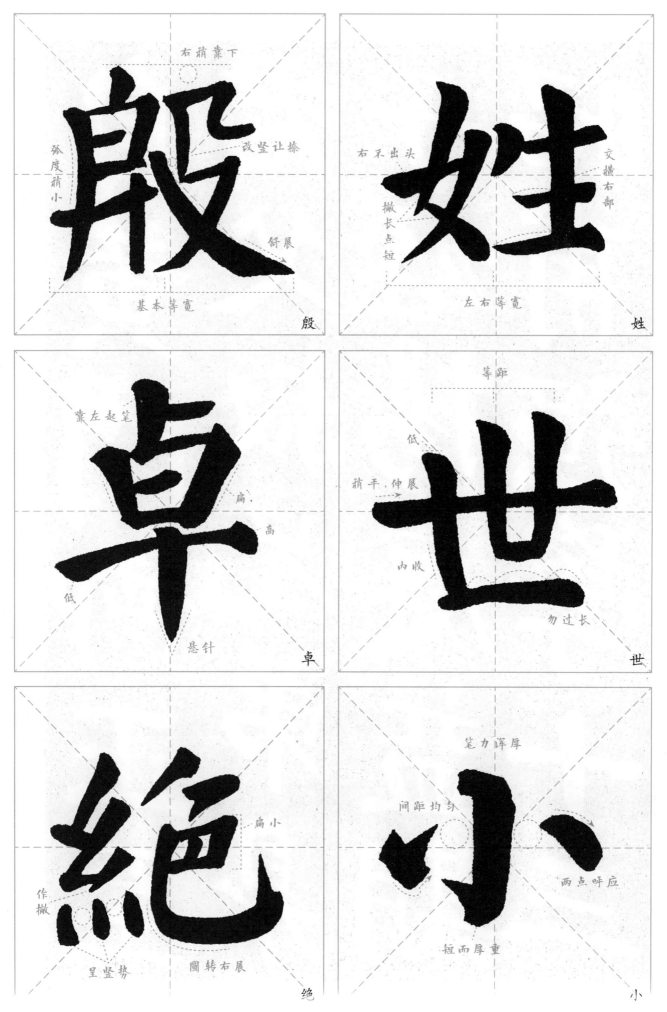

殷

右稍聚下
弧度稍小
改竖让捺
舒展
基本等宽

姓

右不出头
撇长点短
交搭右部
左右等宽

卓

聚左起笔
扁
高
低
悬针

世

等距
低
稍平，伸展
内收
勿过长

絶

扁小
作撇
呈竖势
圆转右展

小

笔力浑厚
间距均匀
两点呼应
短而厚重

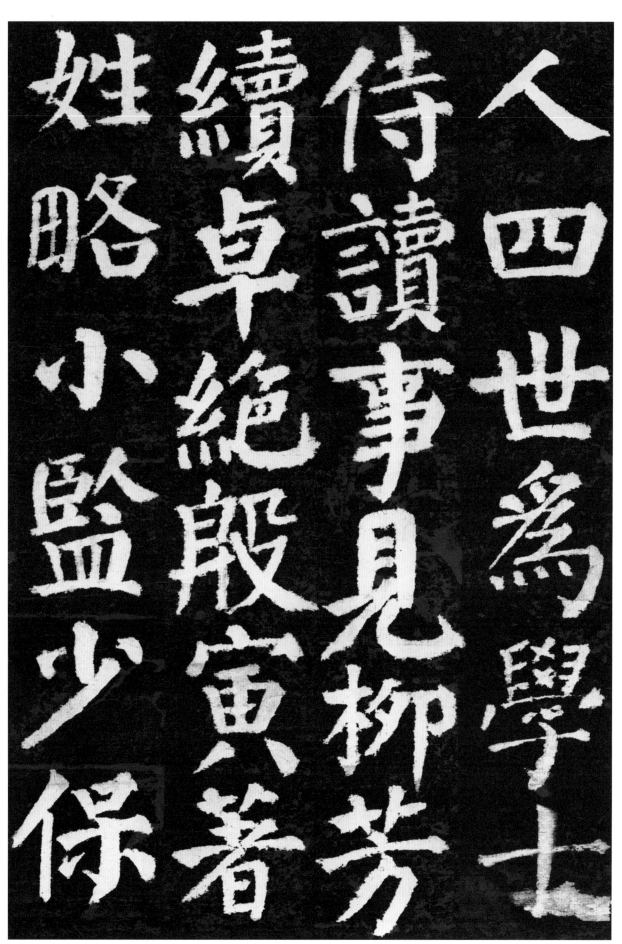

人，四世为学士、侍读，事见柳芳《续卓绝》殷寅著姓略，小监少保

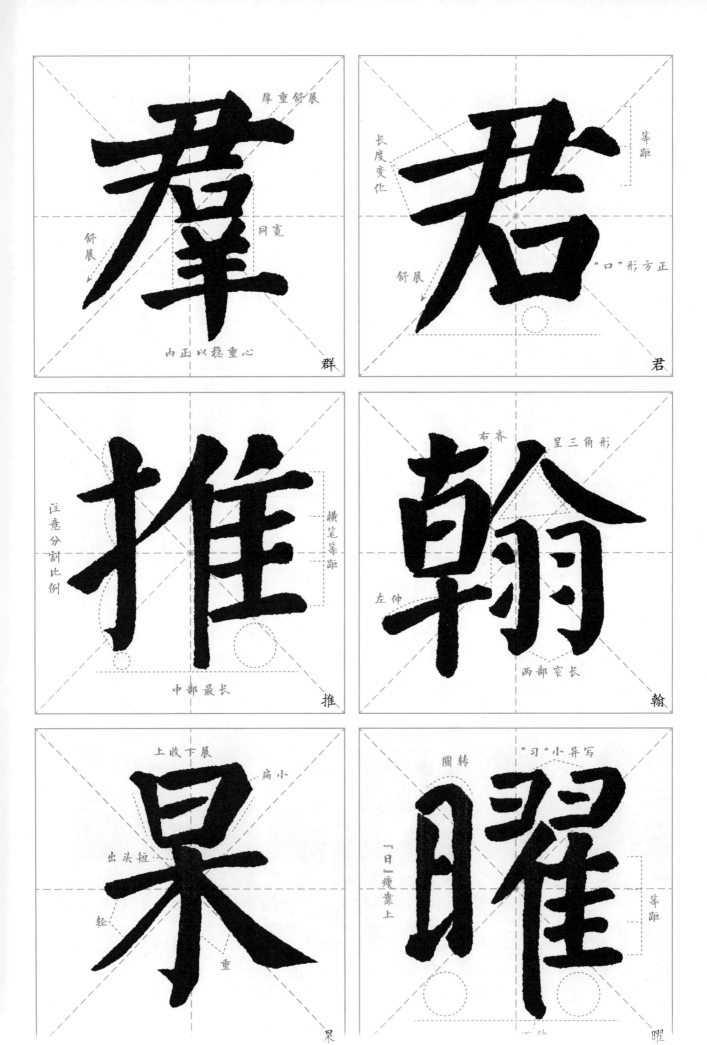

群

君

推

翰

杲

曜

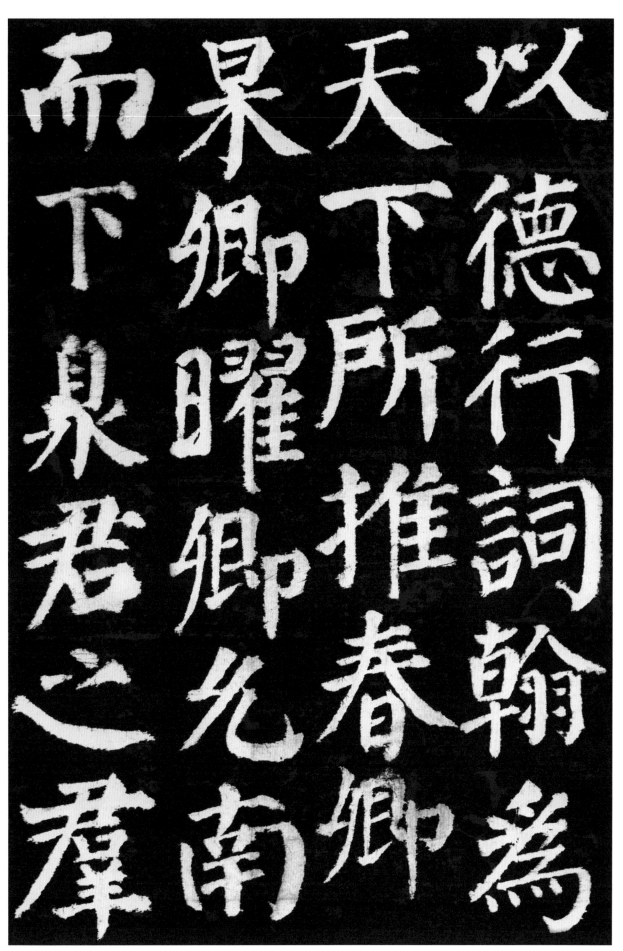

以德行詞翰為天下所推春卿杲卿曜卿允南而下泉君之群

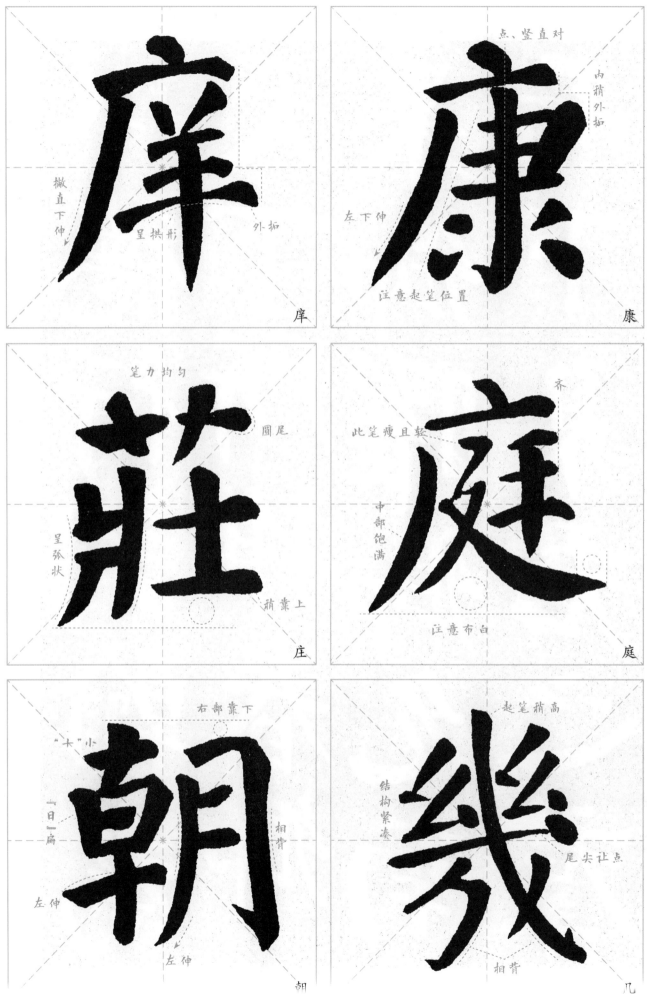

庠

撇直下伸
呈拱形
外拓

康

点、竖直对
内稍外拓
左下伸
注意起笔位置

莊

笔力均匀
圆尾
呈弧状
稍靠上
庄

庭

齐
此笔瘦且轻
中部饱满
注意布白
庭

朝

右部靠下
"十"小
"日"扁
相背
左伸
左伸
朝

幾

起笔稍高
结构紧凑
尾尖让点
相背
几

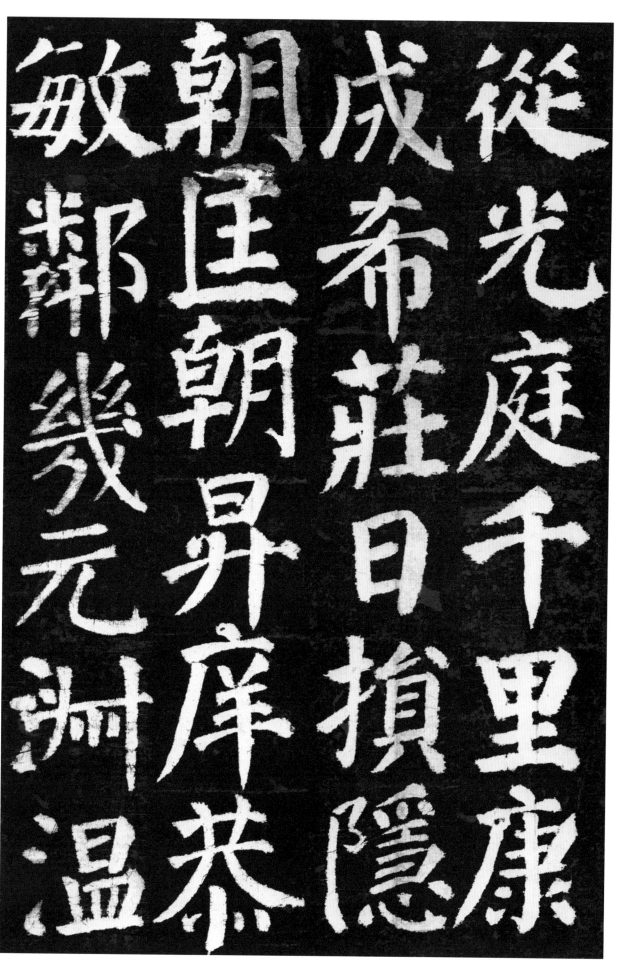

从光庭千里康
成希莊日損隱
朝匡朝昇庠恭
敏邻幾元淑温

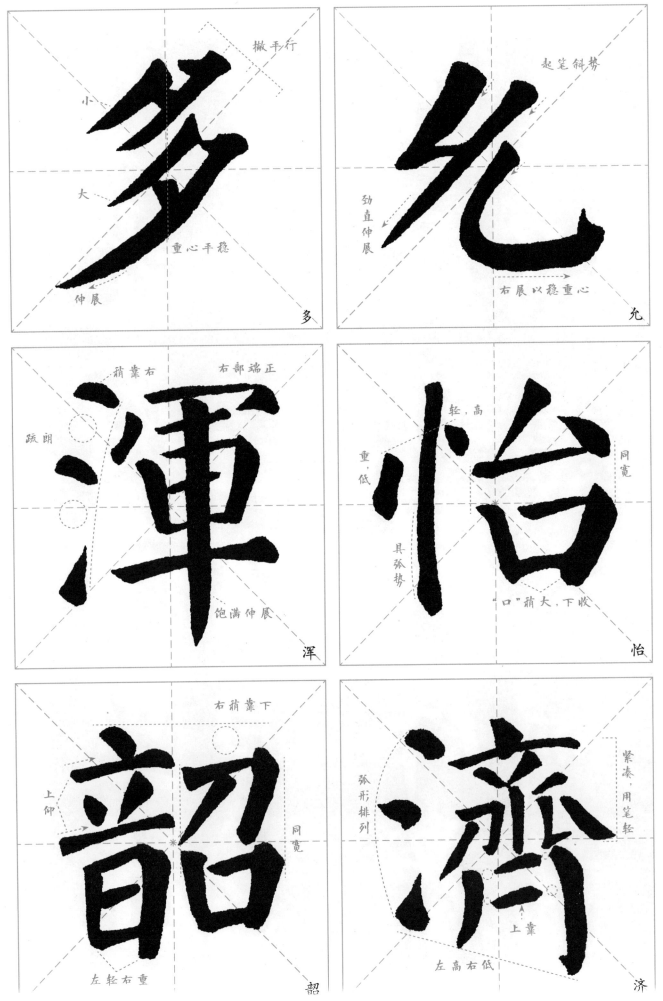

撇乎行
小
大
重心平稳
伸展
多

起笔斜势
劲直伸展
右展以稳重心
允

稍靠右
疏朗
右部端正
饱满伸展
浑

轻，高
重，低
具弧势
同宽
"口"稍大，下收
怡

右稍靠下
上仰
同宽
左轻右重
韶

紧凑，用笔轻
弧形排列
上靠
左高右低
济

132

著述學業文翰

韶等多以名德

渾允濟挺式宣

之舒說順勝怡

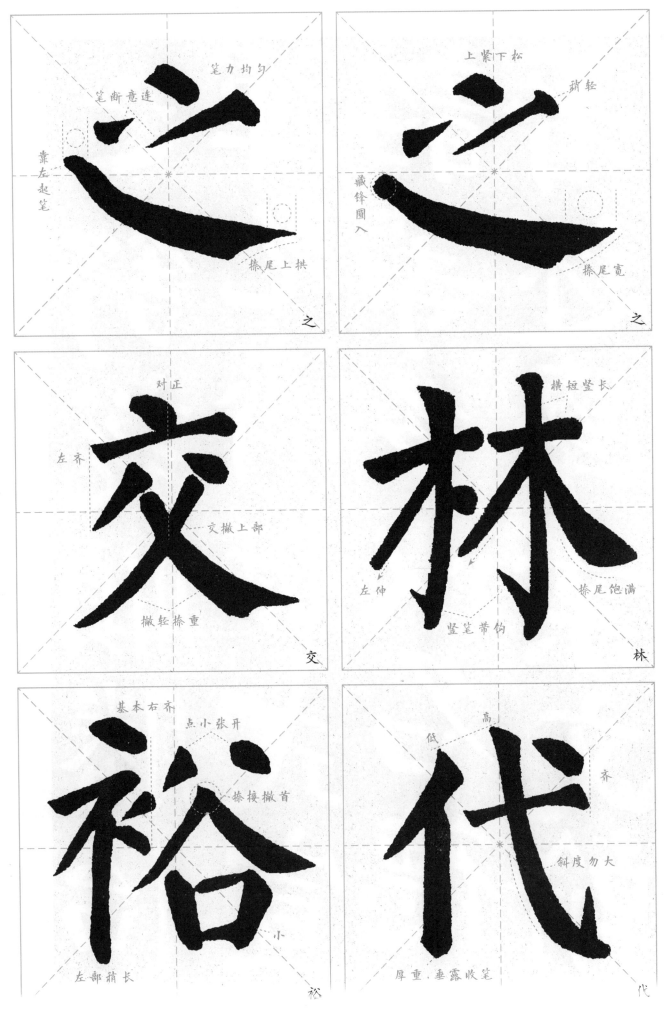

笔力均匀
笔断意连
靠左起笔
捺尾上拱
之

上紧下松
轻
藏锋圆入
捺尾宽
之

对正
左齐
交撇上部
撇轻捺重
交

横短竖长
左伸
捺尾饱满
竖笔带钩
林

基本右齐
点小张开
捺接撇首
左部稍长
小
裕

高
低
齐
斜度勿大
犀重·垂露收笔
代

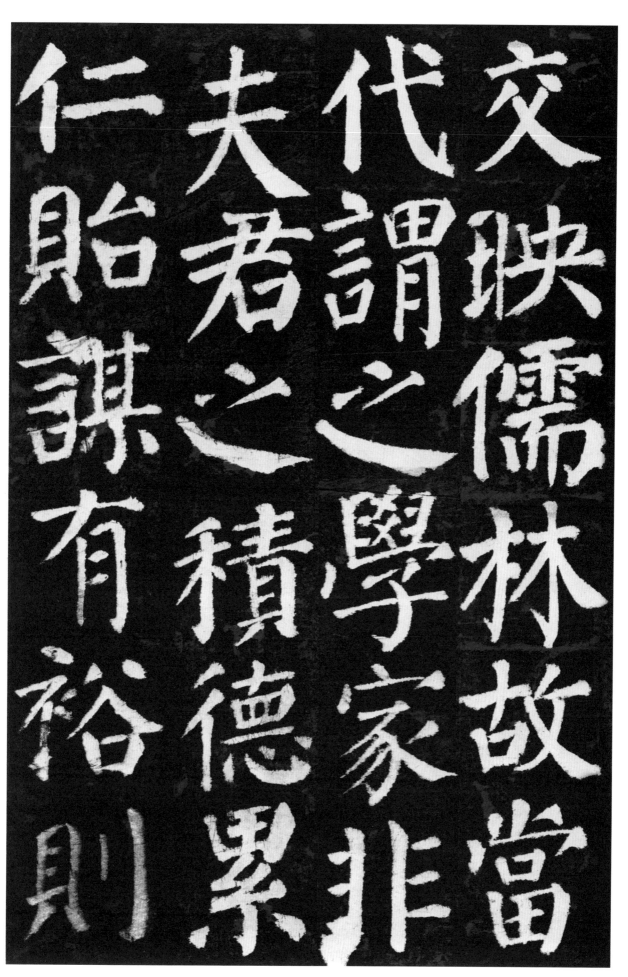

交映儒林故當

代謂之學家非

夫君之積德累

仁貽謀有裕則

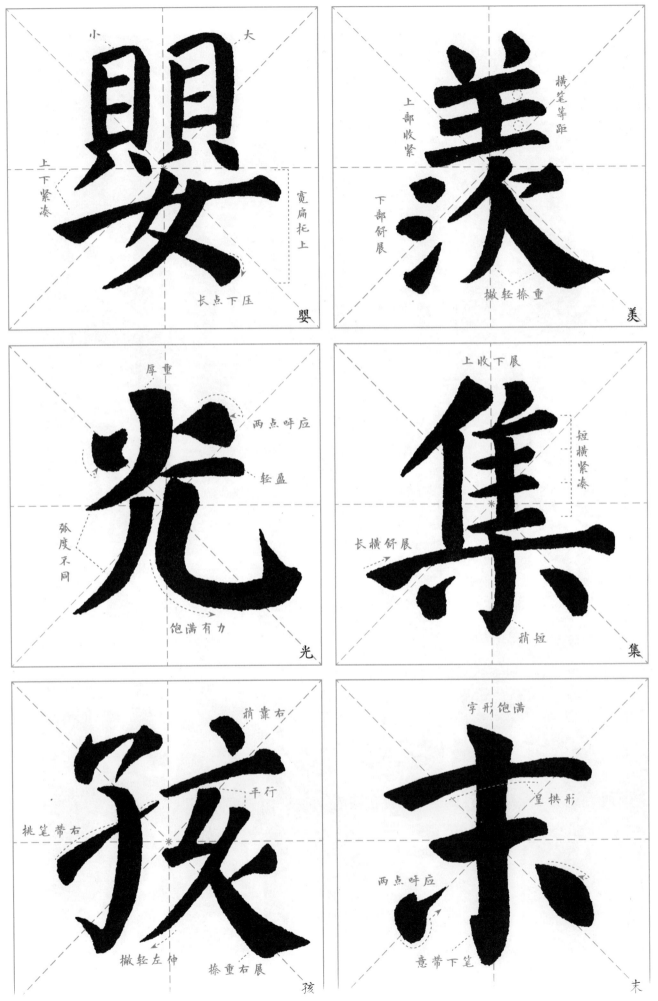

嬰
小　大
上下紧凑
宽扁托上
长点下压

美
横笔等距
上部收紧
下部舒展
撇轻捺重

光
厚重
两点呼应
轻盈
弧度不同
饱满有力

集
上收下展
短横紧凑
长横舒展
稍短

孩
稍靠右
平行
挑笔带右
撇轻左伸
捺重右展

末
字形饱满
呈拱形
两点呼应
意带下笔

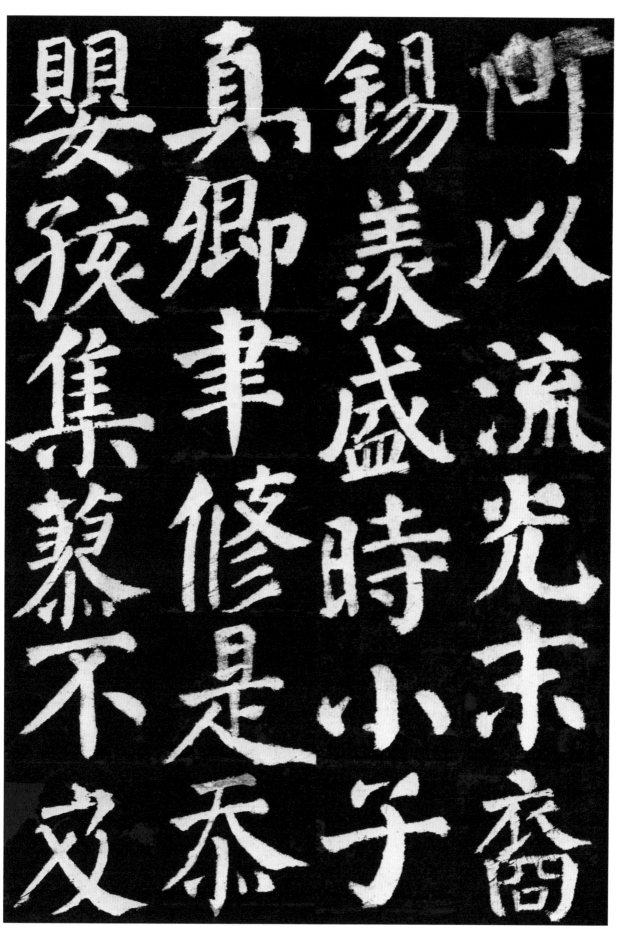

嬰孩集蓼不及

真卿聿修是忝

錫羨盛時小子

問以流光末裔

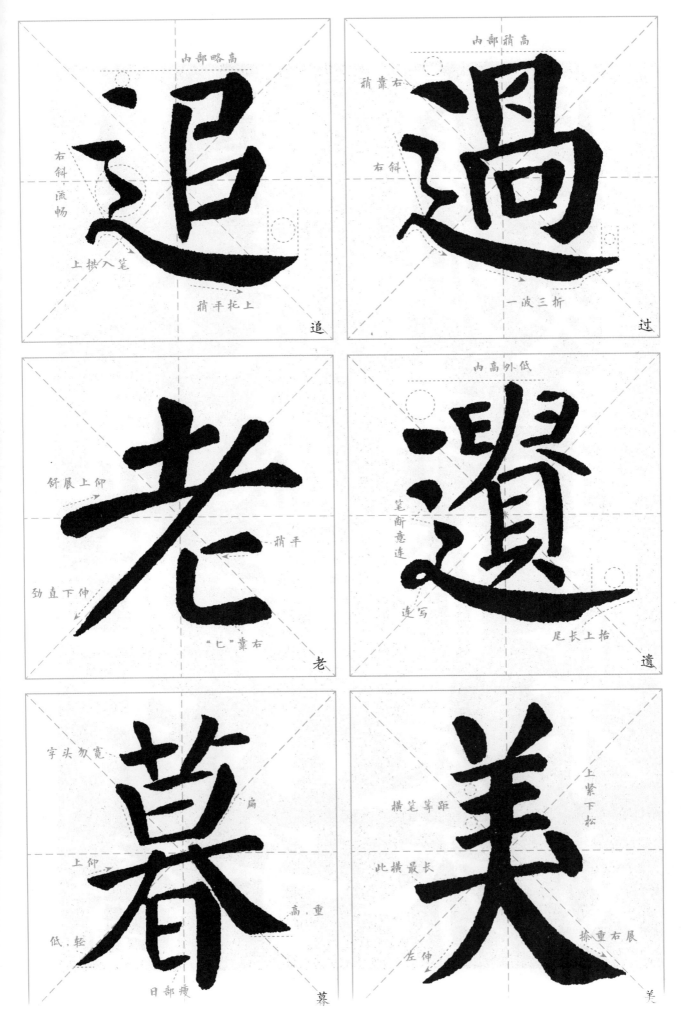

追

过

老

遗

慕

美

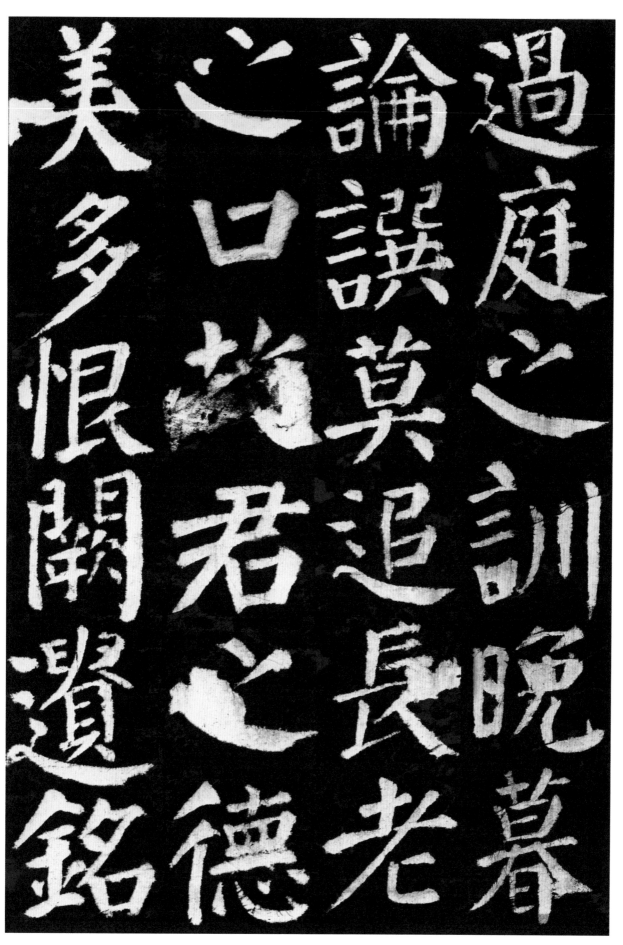

过庭之训，晚暮论撰，莫追长老之口。故君之德美，多恨阙遗。 铭

过庭之训，晚暮
论撰，莫追长老
之口。故君之德
美，多恨阙遗铭

字形扁

留空

横笔等距

两竖内收

曰

曰
·
·
·
·
·

颜真卿《颜勤礼碑》基本笔法

　　《颜勤礼碑》气势雄浑苍劲,雍容大方,用笔清劲健硕,笔法精熟又富有变化,是颜真卿的代表作之一。其用笔以圆笔为主,方圆结合,落笔多藏锋,行笔雄健苍劲,收笔多回锋;横细竖粗,横平竖正,结体相向,气势磅礴,在字中突出主笔,如中竖、长竖、长捺、长钩等多充分伸展,且写得厚重有力;转笔略提轻按,呈内方外圆之形;横折则或断或连,或提笔另起,分为两笔;捺画"蚕头燕尾",钩头厚重圆浑,出钩短而尖锐。

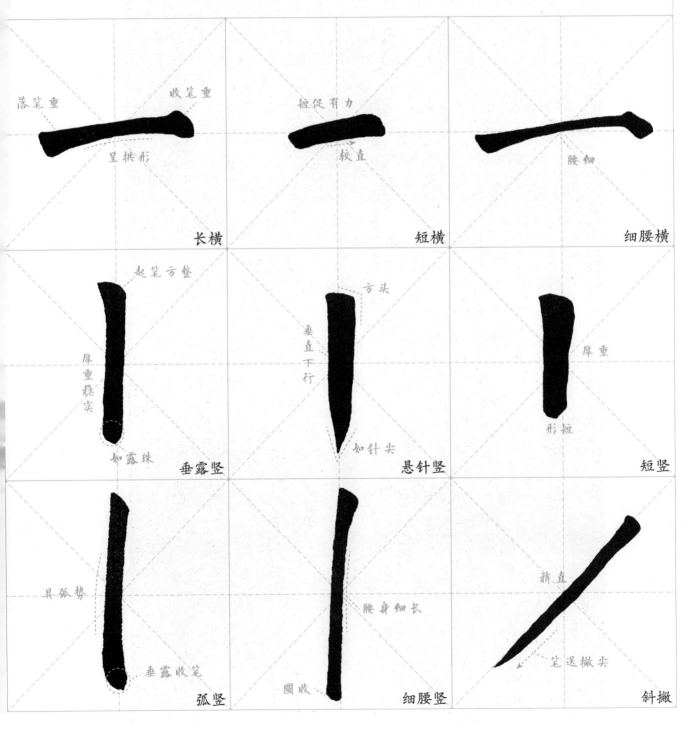

长横　短横　细腰横

垂露竖　悬针竖　短竖

弧竖　细腰竖　斜撇

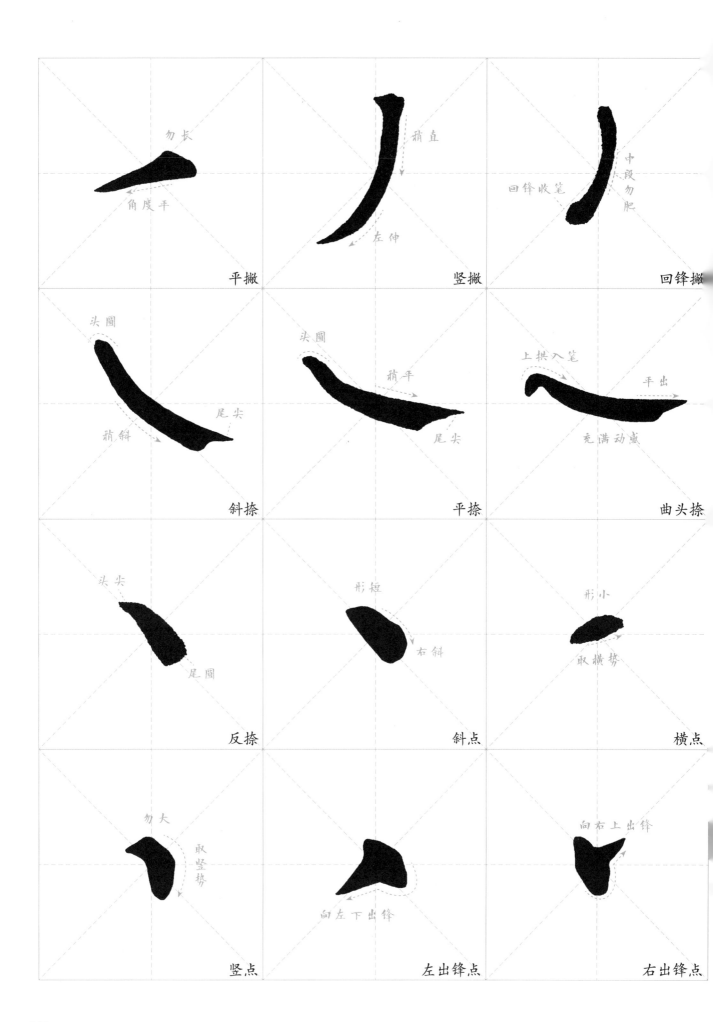

勿长　角度平

平撇

稍直　左伸

竖撇

中段勿肥　回锋收笔

回锋撇

头圆　尾尖　稍斜

斜捺

头圆　稍平　尾尖

平捺

上拱入笔　平出　充满动感

曲头捺

头尖　尾圆

反捺

形短　右斜

斜点

形小　取横势

横点

勿大　取竖势

竖点

向左下出锋

左出锋点

向右上出锋

右出锋点

143

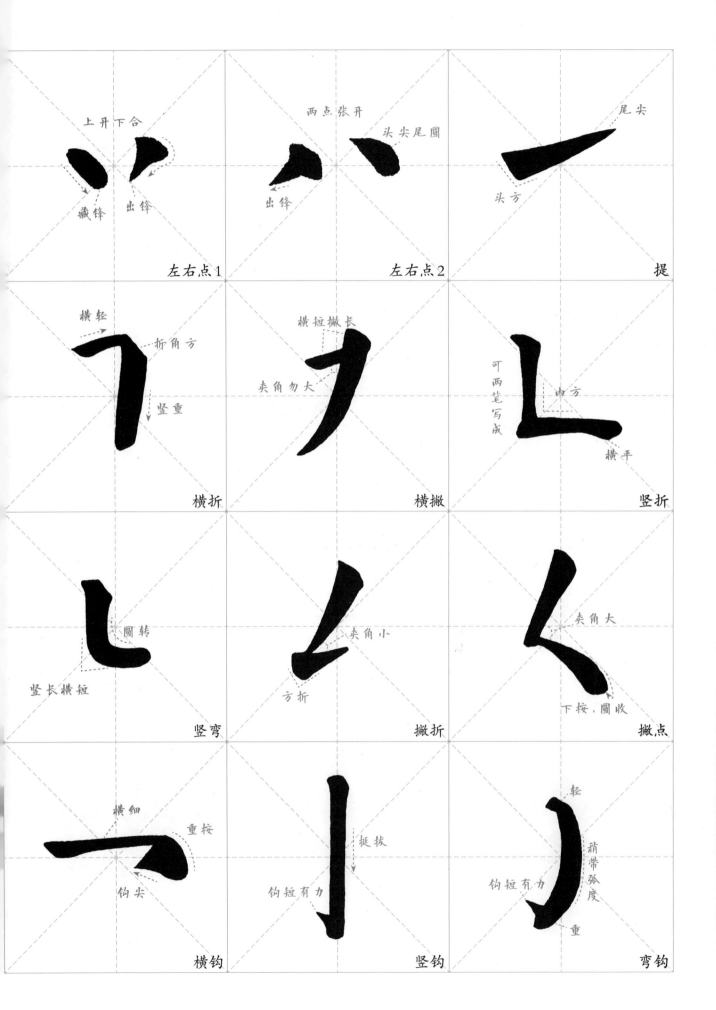

左右点1

左右点2

提

横折

横撇

竖折

竖弯

撇折

撇点

横钩

竖钩

弯钩

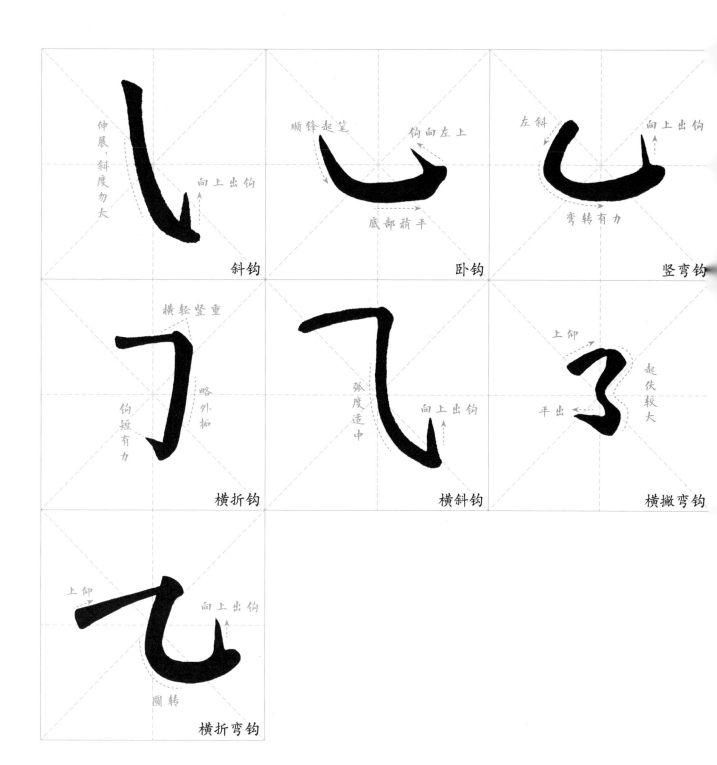

伸展，斜度勿大　向上出钩　斜钩

顺锋起笔　钩向左上　底部稍平　卧钩

左斜　向上出钩　弯转有力　竖弯钩

横轻竖重　略外拓　钩短有力　横折钩

弧度适中　向上出钩　横斜钩

上仰　起伏较大　平出　横撇弯钩

上仰　向上出钩　圆转　横折弯钩